François Boucher

GALERIE CAILLEUX
136, FAUBOURG SAINT-HONORÉ, PARIS

François Boucher

Premier Peintre du Roi

1703-1770

PARIS
MAI - JUIN 1964

L'Exposition

François Boucher

Premier Peintre du Roi

est placée

sous le Haut Patronage de

Monsieur Gaëtan Picon

Directeur Général des Arts et Lettres

au Ministère d'État chargé des

Affaires Culturelles

COMITÉ D'HONNEUR

M. Pierre PFLIMLIN, Ancien Président du Conseil, Député-Maire de Strasbourg

M. Jean AUBURTIN, Président du Conseil Municipal de Paris

M. Jean-Marie LOUVEL, Ancien Ministre, Sénateur-Maire de Caen

M. Jean TAITTINGER, Député-Maire de Reims

M. Jean ROYER, Député-Maire de Tours

M. Maurice VAST, Conseiller Général Maire d'Amiens

M. Jean MINIOZ, Maire de Besançon

M. Marcel BUHLER, Maire de Blois

M. Jean CHATELAIN, Directeur des Musées de France

M. Clovis EYRAUD, Directeur des Beaux-Arts de la Ville de Paris

M. Pierre QUONIAM, Inspecteur Général des Musées de Province

M. Eugène CLAUDIUS-PETIT, Ancien Ministre, Président de l'Union Centrale des Arts Décoratifs

M. Carl NORDENFALK, Surintendant des Beaux-Arts, Directeur du Nationalmuseum, Stockholm

M. Germain BAZIN, Conservateur en Chef du Département des Peintures au Musée du Louvre

M. Michel FARÉ, Conservateur en Chef du Musée des Arts Décoratifs

M. René HÉRON DE VILLEFOSSE, Conservateur en Chef des Musées de la Ville de Paris

Mme Maxime KAHN, Conservateur en Chef du Musée du Petit Palais

M. Jacques WILHELM, Conservateur en Chef du Musée Carnavalet

M. Robert RICHARD, Conservateur du Musée de Picardie, Amiens

Mlle Lucie-Marie CORNILLOT, Conservateur du Musée des Beaux-Arts de Besançon

Mlle Huguette RINGUENET, Conservateur du Musée-Château de Blois

Mlle Françoise DEBAISIEUX, Conservateur du Musée des Beaux-Arts de Caen

M. Albert CHATELET, Conservateur du Palais des Beaux-Arts, Lille

M. François POMARÈDE, Conservateur du Musée des Beaux-Arts de Reims

M. Victor BEYER, Directeur des Musées de Strasbourg

M. Boris LOSSKY, Conservateur des Musées de Tours, Amboise et Richelieu

M. Pierre BRISSON, Président Directeur Général du Figaro

Exposition organisée au Profit de

l'Association d'Entraide en faveur des étudiants

Président : M. Georges DUHAMEL, de l'Académie Française

Secrétaire Général : M. M.-P. HAMELET

Secrétaire Général adjoint : M. Claude GAMBIEZ

Trésorier : M. PLANES

Membres fondateurs

M. Pierre BRISSON, Directeur du « Figaro »

M. J.-F. BRISSON

M. Jacques de LACRETELLE, de l'Académie Française

M. François MAURIAC, de l'Académie Française

M. André FRANCOIS-PONCET, de l'Académie Française

M. Pierre SCHREINER, Président de l'U.N.E.F.

M. Jacques WEULF

Mme LOYEN-MARTI, Administrateur au Centre National des Œuvres

Mlle VILLALARD, Directrice du service social du
Comité Parisien des Œuvres Universitaires

Rendons justice aux Goncourt. Ce n'est pas dans les témoignages et moins encore les bavardages de leur Journal, ni même dans leurs plus célèbres romans qu'il faut chercher leur talent et asseoir leur renommée, c'est dans les livres qu'ils ont consacrés au XVIIIe siècle. Ils ont incomplètement vu l'époque où ils vivaient, ils n'en ont pas, par prévention ou manque d'originalité véritable aperçu le magnifique renouvellement dans les arts, mais ils ont donné sa place au XVIIIe siècle, délaissé, lorsqu'ils commencèrent de l'étudier, d'en définir l'importance et d'en acquérir les œuvres. Edmond de Goncourt dans *La Maison d'un artiste* a vanté ces temps heureux où il achetait pour quelques francs l'un de ses Watteau chez un « vendeur » de flèches de sauvages » et où les têtes pastellées de La Tour, qui n'étaient ni encadrées, ni montées « mais tout bonnement enveloppées de papier de soie dont on entoilette les oranges », atteignaient avec peine cinq francs dans les ventes publiques. Quant aux marchands de dessins, leurs tiroirs et leurs cartons étaient pleins à déborder : il n'y avait qu'à choisir. C'est ainsi que les Goncourt purent accrocher dans le petit salon de leur hôtel du boulevard de Montmorency quinze dessins de Boucher, dont quelques-uns « relevés » de pastel : quinze dessins qui témoignaient pour la diversité et la maîtrise du peintre de Madame de Pompadour.

On envie les Goncourt : ils pouvaient combattre pour faire connaître ce qu'ils aimaient et qui était injustement méconnu. « Triste temps » écrivent-ils dans leur remarquable ouvrage sur l'Art du XVIIIe siècle, « *l'Embarquement pour Cythère*, ce chef-d'œuvre des chefs-d'œuvre est enfoui, caché, jeté, dans une salle d'Étude de l'Académie où il sert de point de mire aux risées et aux boulettes de mie de pain des rapins de David ». Pour La Tour « ce peintre de la physionomie française », le *Rousseau assis sur une chaise* est retiré dans une vente publique pour trois francs, prix qu'il ne parvient pas à dépasser. Mais après tout, qu'importe les prix écrivaient les Goncourt. « Avant cent ans Watteau sera universellement reconnu comme maître de premier ordre : La Tour sera admiré comme un des plus savants dessinateurs qui aient existé et il n'y aura plus de courage à dire ce que nous allons dire ici de Chardin : qu'il fut un grand peintre ».

Pour Boucher, ils ne se sont pas trompés non plus et l'ont mis à sa place, qui n'est pas la première. Mais de cette place, l'artiste allait donner à son siècle la nuance de légèreté et de grâce sous laquelle on l'a souvent défini : « Le joli, c'est l'âme du temps, et c'est le génie de Boucher » disent les Goncourt. Il est

vrai, mais ce n'est peut-être un peu trop que celà, avec une plaisante virtuosité, la facilité du talent, la sécurité du succès et dans la satisfaction d'une vie heureuse. On ne trouve pas chez Boucher cet arrière plan de rêverie qui s'apercevra chez Watteau jusque dans ses compositions les plus proches de la vie ; ni le réalisme assidu de Chardin ; ni le regard profond de La Tour sur le secret des êtres. Boucher qui s'est tourné vers tous les sujets, qui a su peindre les déesses et les courtisanes, les seigneurs et la « belle cuisinière » le paysage et le boudoir — variété dont cette exposition nous offre un rassemblement exceptionnel — Boucher n'a sans doute apporté que des ornements et des plaisirs à l'existence. Il n'en a pas mesuré l'agrément à ceux qui les recherchaient. Ayant recueilli tous les titres, accepté les honneurs, il a obéi aux sollicitations du succès : ses dessins plaisaient, il dessina. Sa peinture plaisait : il fit descendre les déesses de leur Olympe et les habilla en bergères : « Un monde tombé sur l'herbe d'une pastorale de Guarini avec un madrigal aux lèvres et des bouffettes roses aux souliers ». C'est encore Goncourt qui le définit, qui voit juste, et nous fait aisément sentir les séductions — et les limites aussi de cet enchanteur.

Ne soyons pas trop sévère toutefois pour ce favori de la favorite — Diderot le fut trop — puisque aussi bien la Marquise de Pompadour avait du goût et n'a jamais cessé de l'enrichir. Boucher convenait au style fastueux de son train, aux embellissements de ses demeures (de l'Élysée notamment), aux inspirations d'une volupté qu'elle voulait royale. Mais son art précisément se limite à cette élégance qui n'est pas tout à fait la distinction. Pourtant il lui arriva parfois dans ses dessins, plus que dans sa peinture, d'avoir serré la vie de si près qu'il nous en a transmis la chaleur. Voici l'une de ces survivantes : un dessin aux trois crayons justement célèbre, et l'un des plus beaux du xviiie siècle, celui qui représente Mlle O'Murphy cette séduisante Irlandaise qui fut durant quelque trois ans la maîtresse de Louis XV et qui avait été celle de Casanova alors qu'elle avait quinze ans à peine. Le Vénitien en parle dans ses *Mémoires* : « J'eus envie de ce magnifique corps en peinture et un peintre allemand me le peignit divinement pour six louis. La position qu'il lui fit prendre était ravissante. Elle était couchée sur le ventre, s'appuyant des bras et du sein sur un oreiller et tenant la tête tournée comme si elle avait été couchée aux trois quarts sur le dos. L'artiste habile et plein de goût avait dessiné sa partie inférieure avec tant d'art et de vérité qu'on ne pouvait rien désirer de plus beau... » Qui est ce peintre allemand ? On ne l'a pas identifié. Mais il avait copié apparemment la composition de Boucher.

Cette représentation de la volupté sans tourment, ce naturel dans l'impudicité est un chef-d'œuvre ; et qui suffirait seul à placer un nom au-dessus de l'oubli. Mais Boucher a laissé une œuvre considérable et cette œuvre si abandonnée qu'elle ait été aux facilités de l'inspiration et de la « mode » ne l'a jamais été aux facilités de l'exécution. Homme comblé de toutes manières, François Boucher demeure toujours soumis aux règles de son art. Son « métier » est d'un maître, et sous son apparente mollesse, sous ses grâces enlevées on aperçoit cette maîtrise qui nous satisfait alors même qu'elle s'éloigne de notre goût.

Gérard Bauër
de l'Académie Goncourt

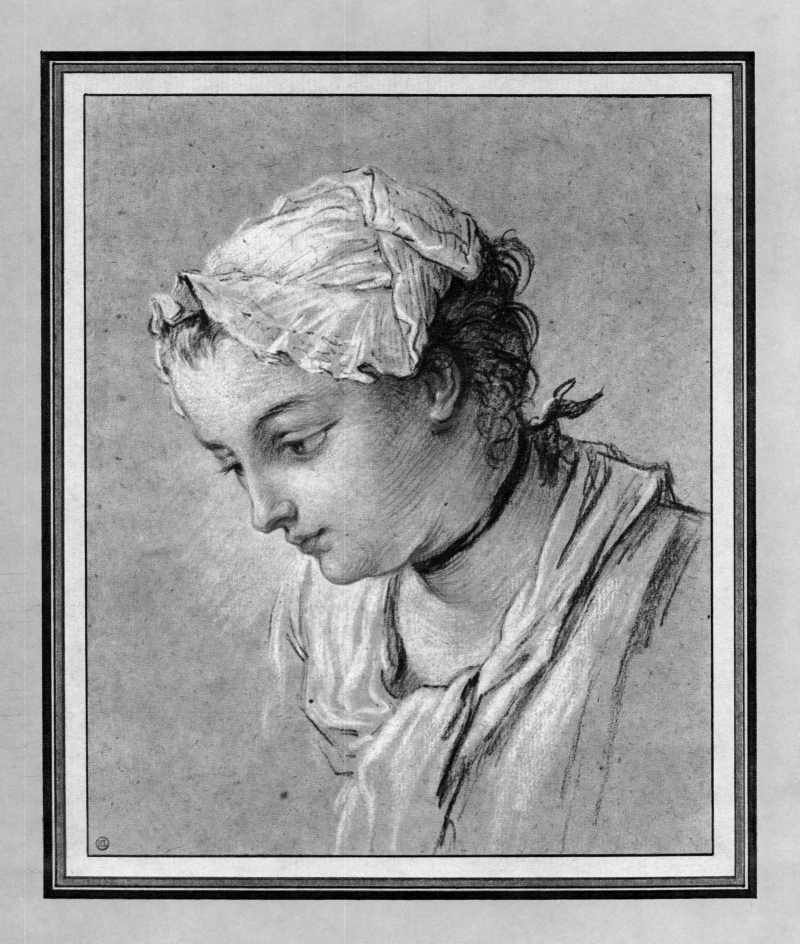

Le 2 juin 1770, l'Académie Royale de Peinture et de Sculpture s'étant réunie en séance ordinaire : « *Le Secrétaire a notifié la mort de M. François Boucher, Premier Peintre du Roy, ancien Directeur et Recteur, Associé libre de l'Académie Impériale des Beaux-Arts, établie à Saint-Péterbourg, décédé au Louvre, le 30 May dernier, âgé de soixante et six ans* ».

Tous les honneurs qu'un peintre français pouvait recevoir, Boucher se les était vu attribuer. Il avait remporté son Premier Grand Prix de Peinture à vingt ans, en 1723, avait été agréé dès 1731, après un séjour à Rome retardé par les difficultés de la Trésorerie royale, puis il avait été reçu Académicien, comme Peintre d'Histoire, deux ans après, avec une peinture représentant Renaud et Armide. Ensuite il s'était vu nommer successivement Professeur adjoint, Professeur, Recteur adjoint et Recteur. Enfin, à 62 ans, il recevait, après Charles Antoine Coypel et Carle Vanloo, le titre de Premier Peintre du Roi et de Directeur de l'Académie. Les forces commençaient à lui manquer et Diderot à l'attaquer mais, s'ils avaient attendu c'est que, tout en reconnaissant ses dons de professeur, ses pairs s'étaient un peu défié de ses qualités d'administrateur.

<center> *</center>*

Boucher n'eut le rang de Premier Peintre qu'en 1765 ; cela faisait pourtant trente ans qu'il travaillait « pour le Roy » dans ses châteaux, palais, pavillons, ainsi que pour les manufactures royales. Sa première commande, en 1735, est celle de quatre grisailles pour le Cabinet de la Reine à Versailles. La même année, il peint une *Chasse au Lion* pour les Petits Appartements, qui sera suivie en 1739 de la *Chasse au Tigre* et de la *Chasse au Crocodile*. Il a également collaboré à la décoration ou aux transformations de Marly, La Muette, Fontainebleau, Choisy. Et ce n'étaient pas de petits travaux puisque, à Versailles seulement, les transformations et les nouvelles constructions, ainsi que l'aménagement des pièces, coûtèrent 350 millions de 1726 à 1752.

A Choisy, comme à Meudon et à Bellevue, Boucher sera plutôt à la disposition de la marquise de Pompadour qui fut, pendant les vingt ans de son règne, soit personnellement soit par l'intermédiaire des deux Directeurs placés par elle à la tête des Bâtiments du Roi : Le Normant de Tournehem, son oncle — et peut-être en réalité son père — et le marquis de Marigny, son frère — le « frérot » de ses lettres — l'inspiratrice de Boucher et l'un de ses principaux clients. L'Inventaire des biens de Madame de Pompadour, rédigé après son décès, montre qu'elle possédait, sans compter ses portraits, une quinzaine de toiles, plusieurs pastels et des dessins de François Boucher. Elle en avait certes presque autant de Carle Vanloo, mais c'est à Boucher qu'elle avait demandé des leçons de dessin et de gravure. Et on est en droit de se demander si, en réalité, le goût et le style du *Peintre des Grâces* ne sont pas parmi les facteurs principaux qui ont orienté l'activité artistique de la favorite. En tout cas, de même qu'en 1734 il avait été associé à Oudry pour la Direction de la Manufacture des Tapisseries de Beauvais et que, vingt ans plus tard, il sera Inspecteur des Gobelins, de même Madame de Pompadour, quand elle créera la Manufacture des *Porcelaines de France*, installée d'abord à Vincennes puis à Sèvres — afin qu'elle soit plus à même d'en surveiller les travaux — demanda à Boucher des modèles à réaliser en biscuit. Or Sèvres est, dans le domaine artistique, un des titres de gloire, sinon le principal, de la plus intelligente, pour ne pas dire de la seule intelligente, des maîtresses de Louis XV. Boucher dessinera aussi des projets de statue pour son parc de Crécy.

Que ne fit-il encore, ce diable d'homme? En 1745, l'année justement où Madame de Pompadour est présentée à la Cour, une note conservée à la Direction des Bâtiments le mentionne comme: « peintre d'histoire... excellent aussy aux paysages, aux bambochades, aux grotesques et ornements dans le goût de Watteau; il fait également bien les fleurs, les fruits, les animaux, l'architecture, les petits sujets galants et de mode ».

Il grave aussi ou, plus exactement il a gravé car, très tôt, il n'a plus eu de temps à consacrer à cette activité. On connaît plus de cent cinquante pièces de sa main, outre quelque cent quatre-vingt eaux-fortes — dont cent vingt-cinq d'après Watteau. Celles-ci furent exécutées sur la commande de Julienne, notamment pour les Figures de Différents Caractères. Boucher a donné le frontispice du deuxième volume de ce recueil, dont le dessin est conservé à Oxford. C'est ainsi qu'il fit ses écoles, plus que chez Lemoyne où il prétendait n'avoir rien appris, mais dont l'influence est sensible dans le type féminin et les compositions mythologiques de sa jeunesse. Il avait également vu les Italiens, soit en Italie soit chez Crozat, et notamment Carlo Maratta et Benedetto Castiglione, qui ont marqué le style de ses dessins et l'arrangement de ses compositions pastorales. Le grand collectionneur fut en effet, dès 1723, un de ses premiers amateurs et protecteurs, comme il avait été celui de Watteau. A cette époque aussi, quand il avait vingt ans et venait d'être distingué au Concours annuel de l'Académie, les graveurs de reproduction commençaient à s'emparer de l'œuvre de Boucher. Le catalogue des pièces gravées d'après ses peintures et ses dessins comporte plus de mille deux cent cinquante estampes.

*\
* *

Aveline, Basan, L. Cars, Daullé, Huquier... François Ravenet, ont reproduit ses compositions, mais il faut mettre à part la collaboration constante et intime de François Boucher et de Gilles Demarteau. Leur amitié est attestée par le salon orné de scènes champêtres dans un décor de treillage qu'il avait peint pour la demeure du graveur. C'était en quelque sorte le gage d'une collaboration constante depuis 1759, date à laquelle Demarteau sortit ses premières estampes « en manière de crayon », jusqu'à la mort du peintre. Il publiait en effet en 1770, sous le n° 235, un *Mausolée, d'après l'un des derniers dessins de feu M. Boucher, premier Peintre du Roi*. C'était là le monument offert et dédié par le collaborateur de plus de vingt ans au maître disparu. Car, en réalité, les premières estampes de Demarteau d'après Boucher datent de 1749 mais, pendant dix ans, il ne reproduit que quinze compositions de celui-ci : huit têtes d'expression, un cahier de six chinoiseries et deux paysages. Par contre, à partir du moment où il numérote son œuvre, les estampes d'après Boucher en constituent la plus grande part. Sur les 568 numéros qu'il comporte, il est déjà frappant que 266, — un peu moins de la moitié, — soient d'après lui. Mais le chiffre arrêté à la mort du Premier Peintre est bien plus éloquent puisque, à cette date, sur les 235 gravures numérotées par Demarteau, il y en a 181 inspirées par des dessins, et aussi par quelques peintures, de son compère. Peut-être trouvera-t-on un jour les contrats qui ont dû régir cette véritable association réalisée au bénéfice mutuel des deux artistes. Notons en outre que, sur ces 181 estampes — la plupart en manière de crayon, à la sanguine, ou même en manière de plusieurs crayons — 76 étaient la reproduction de dessins appartenant à Blondel Dazaincourt — qui possédait quelque cinq cents feuilles de Boucher — et 30 étaient tirées de la collection de Madame de La Haye sa belle-sœur, soit un total de 107 planches issues pratiquement de la même source. Collection d'amateurs passionnés et qui ne bornaient pas leur goût à la réunion des œuvres d'art, mais qui étaient aussi des artistes-amateurs, que leurs curiosités et leurs activités plaçaient à la tête du mouvement artistique puisque, dès 1758, Blondel Dazaincourt, en même temps que Demarteau faisait ses premiers essais, non encore réellement satisfaisants, d'estampes en manière de crayon, traçait lui même six planches d'après Boucher dans ce procédé nouveau et difficile, auxquelles deux autres s'ajoutaient en 1759: c'est-à-dire dans l'année où Demarteau commençait à publier les siennes. Ainsi, comme Watelet, dont les « Rymbranesques » mêlent différents procédés et qui a eu le courage, ou l'inconscience, de reprendre des planches de Rembrandt qu'il avait acquises en Hollande; comme Saint-Non dont j'ai montré ailleurs, qu'il avait, avec l'aide de Delafosse, tiré des planches à l'aquatinte plusieurs années avant Leprince, Blondel Dazaincourt est un de ces amateurs passionnés qui, au XVIIIe siècle, non contents de fréquenter les artistes, de les encourager, de collectionner leurs œuvres, se piquaient d'émulation et travaillaient à leurs côtés.

*\
* *

Sans être exécutant lui-même, Sireul, Ancien Valet de Chambre du Roi, est du nombre de ces amateurs enthousiastes qui étaient les amis de Boucher. L'expert Boileau, dans la préface du catalogue de sa vente, insiste sur le fait que Boucher avait trouvé en lui : « un amateur digne de lui... celui-ci, ami des Lettres et des Arts qu'il cultiva jusqu'aux derniers instants de sa vie, trouvait dans le commerce de M. Boucher toutes les jouissances qui convenaient à son esprit et à son cœur. L'Attelier du Peintre était le Muscœum de l'Amateur et c'était là que M. de Sireul passait des heures entières à voir la toile s'animer sous les crayons heureux de l'Artiste ». Après la mort de Boucher, Sireul achète tout ce qu'il peut trouver de ce peintre si bien que, dix ans plus tard, le catalogue de sa vente comporte 187 pastels et dessins du maître et de l'ami disparu.

Par les dédicaces de graveurs, comme par les catalogues des ventes publiques entre 1748 et 1800, nous connaissons le nom des principaux collectionneurs qui appréciaient l'art de Boucher. La liste qu'on peut en faire comprend entre autres, bien entendu, les deux Blondel : le père, de Gagny et le fils, Dazaincourt, le conseiller de Boulogne, le marquis de Breteuil, le sculpteur Cayeux; le duc de Caylus, régent officieux des goûts et des arts, et le duc de Choiseul pour qui il avait peint en 1749 les dessus de porte de Chanteloup, aujourd'hui au Musée de Tours. Il peignit des sujets analogues pour le duc de Penthièvre (actuellement à la Banque de France) et on le retrouve dans les collections somptueuses du Prince de Conti et de Madame de Cossé. Les Boucher de l'Ermitage viennent de Crozat. Julienne est évidemment du nombre de ses collectionneurs, comme Lalive de Jully; aussi les amateurs et marchands Gersaint, Lempereur, Mariette et Lebrun; comme ses collègues peintres, Chardin, Natoire. Les fermiers généraux, et généreux protecteurs des artistes, Randon de Boisset et Vassal de Saint-Hubert en font partie, comme le charmant Watelet et le fastueux Bergeret, qui étaient tous deux à la fois hommes de finances et amateurs associés libres de l'Académie de Peinture, ainsi que Saint Non. Celui-ci était, en outre, artiste de talent et graveur de Boucher.

<center>*
* *</center>

Ainsi, tout ce qui comptait dans le monde de la curiosité, qu'il fût de la Cour, du Parlement ou de la Finance, apprécia le talent de Boucher, en qui l'esprit de son siècle se reflète peut-être plus complètement qu'en aucun autre artiste de son temps. Il peint en homme du XVIIIe siècle, avec son esprit de facilité, qui est aussi et d'abord virtuosité, avec son sérieux aussi, son goût de l'ouvrage bien fait, son charme, sa tendresse devant les êtres. Et, tout naturellement il s'y ajoute une dimension française car Boucher est, plus encore, un homme du siècle de Louis XV, siècle vivant, siècle curieux, siècle optimiste, siècle sensible. Ainsi que l'écrit Pierre Gaxotte dans une récente préface : « La société de ce temps est unique dans l'histoire. Unique par l'esprit, par la culture, par les goûts, par le décor de fête qu'elle s'est bâti en mêlant la nature et l'artifice avec une virtuosité admirable ».

Boucher est tout à la fois un membre et le meilleur témoin de cette société. Il l'est jusque dans l'optique de la catholicité glorieuse, de l'Ecclesia triumphans. On connaît de lui un certain nombre de compositions à sujets de l'Ancien Testament, traités plutôt sur le mode anecdotique, ainsi que des Évangiles et des thèmes de la piété traditionnelle. La seule grande peinture religieuse qui lui ait été commandée est toutefois le tableau d'autel destiné à Bellevue et consacré à la Nativité du *Sauveur du Monde.* C'est une œuvre à la fois rayonnante et calme. Il n'y a pas de pathos, il n'y a pas non plus de sensiblerie dans la religion de Boucher. Ses Vierges sont aimables certes, mais ce ne sont pas des femmes légères déguisées en Mère de Notre Seigneur. Et la légende qui veut qu'il ait peint Louise O'Murphy dans une peinture destinée à l'Oratoire de la Reine à Choisy, afin que Louis XV porte ses yeux sur ce charmant et désirable modèle est la preuve de l'incompréhension ridicule qu'on avait du dix-huitième siècle, il y a cent ans. Toutefois, si l'on signale, dans une vente de 1862, au Havre, une *Tête de Christ couronnée d'épines* à l'atribution invérifiable, on ne connaît aucune représentation de la Passion de Boucher, excepté une *Flagellation de Notre Seigneur,* grisaille de onze figures, à la Vente Le Brun, en 1778. Il avait gardé jusqu'à sa mort un dessin qui montrait « *l'incrédulité de Saint Thomas* (au) moment où cet apôtre touche les plaies de Notre Seigneur... dessin que feu M. Boucher regardait comme un de ceux qui le flattait le plus; et quelques instances réitérées que lui aient faites différents amateurs, il n'a jamais voulu s'en priver ». Quels que soient les motifs de l'attachement que le peintre portait à ce dessin, et fussent-ils d'ordre spirituel, son existence ne modifie pas l'opinion qu'on peut avoir de ses sentiments religieux. A n'en pas douter ils étaient sincères mais ils étaient marqués au sceau de son époque, beaucoup moins libertine que les philosophes voudraient nous en persuader.

C'était aussi une époque où, comme le disait Madame Dupin de Francueil à sa petite fille, Georges Sand : « on se cachait de souffrir par bonne éducation ». La souffrance existe. Homme de bonne compa-

gnie, Boucher ne la montre pas. Ce n'est pas à lui qu'il faut demander de peindre les malheurs de la guerre : ses soldats sont plutôt des figurants d'Opéra et gardent le souvenir des têtes casquées qu'il a dessinées d'après la colonne Trajane.

*
* *

Il consacre d'ailleurs une part de son activité à la scénographie, notamment entre 1742 et 1748 où il fait des décors pour l'Opéra, puis lorsqu'il est associé à Monet pour le théâtre de la Foire Saint-Laurent. Si bien que Boris Lossky a eu raison de considérer l'*Apollon couronnant les Arts* du Musée de Tours (nº 38 du présent catalogue) comme un projet de rideau de scène et non comme une esquisse de plafond pour Bellevue.

*
* *

Il serait facile, mais inexact, de dire que la religion de Boucher, c'était celle de l'Olympe. On pourrait le penser en voyant le nombre de sujets mythologiques et de la fable qu'il a multipliés, les répétant avec des variantes parfois peu sensibles, le plus souvent très importantes, à toutes les périodes de sa carrière. Ainsi en est-il, par exemple, de *Vénus commandant des armes à Vulcain*, sujet qu'il a peint en 1732 comme en 1757 (voir nº 75). C'est, en réalité, une sorte de convention commode, un langage que tout le monde comprenait dans un temps où les traductions de l'Iconologie de Ripa et celle de Cochin faisaient l'objet d'un enseignement à l'École des Élèves Protégés et où nul n'aurait pu se tromper sur un sujet de la fable. Toutefois, si Boucher montre l'Olympe, il s'inscrit dans une évolution qui avait débuté en 1706, avec le décor du plafond de la Chancellerie d'Orléans par Coypel, où l'on voyait les Amours désarmant les Dieux. Seuls les Italiens, et surtout Tiepolo, trouvent encore la place, dans les immenses plafonds qu'ils couvrent de fresques, pour montrer les grands dieux. En France, d'ailleurs, le plafond du Salon d'Hercule, par Lemoyne, en 1737, est la dernière tentative pour montrer une apothéose sur un espace de vastes dimensions. Maintenant, Vénus l'emporte sur Jupiter, elle est, elle-même, vaincue par l'Amour, et par les amours. On passe d'une mythologie héroïque et solennelle, qui convenait à la tradition Louis quatorzième, à une mythologie aimable et galante. Ici aussi, le style rocaille, quelque réserve qu'on puisse faire sur l'emploi de ce terme en France, correspond à l'esthétique et à la sensibilité hellénistiques. Par son âge, par sa formation, Boucher, même s'il en est obscurément marqué dans le type de ses personnages vers la fin de sa carrière, ne peut participer au renouveau de l'antiquité classique. Ni Caylus, ni Cochin ne parviendront à l'entraîner.

*
* *

A dire vrai, les thèmes de la mythologie sont pour lui essentiellement des prétextes à faire se dérouler l'arabesque de corps plus ou moins dévêtus, et surtout de glorifier le corps féminin. *Les Amours des Dieux* sont bien humaines au temps de Louis XV et chez Boucher. Diane et ses suivantes (voir nº 34), les nymphes des eaux et des bois, sont d'abord de charmants modèles peints avec délectation. Il en varie les attitudes et les postures, comme s'il composait avec le corps féminin un véritable art de la fugue. N'allons surtout pas crier à l'hypocrisie ou nous voiler la face au nom de la vertu devant ces nudités. Voyons y, au contraire, la manifestation de la santé. Qu'ont-elles vraiment de plus inconvenant que les scènes de maison close de Lautrec ou les amours féminines exaltées par Courbet ?

Oui. Boucher aimait les femmes. Il aima la femme et la magnifia dans son élégance parée de dentelles comme dans son négligé à peine masqué de draperies ou dans sa nudité candidement offerte. Il a été le peintre le la Pompadour et de la Murphy (voir nºs 55, 56). Avec sa ravissante femme (voir nºs 27, 31), ses modèles étaient, entre autres, la maîtresse en titre du Roi, et la petite maîtresse du Parc aux Cerfs. Il a multiplié l'image des appâts de la jeune fille qu'il a connue avant son souverain, il a fait ses délices de ses rondeurs et de ses fossettes. Il a sans doute, comme l'écrivait l'auteur de son nécrologe, pris son épouse comme modèle et ce, pas seulement quand elle posait pour lui sur une chaise longue, sagement vêtue d'une toilette du matin (Frick Collection, New York), mais peut-être aussi, comme nous le verrons en étudiant *l'Odalisque* du Musée des Beaux-Arts de Reims, (voir nº 27) étalant presque innocemment ses charmes sur une ottomane aux profonds coussins. Par contre, il me semble certain que, même sous l'apparence mythologique de *Vénus à sa toilette* (Metropolitan Museum of Art, New York), il ne s'est jamais permis de dévoiler Madame de Pompadour. La pudeur du Roi, son sens absolu des convenances,

le respect qui lui était dû en la personne de sa maîtresse, interdisent de l'admettre. Louis XV acceptait que Madame de Mailly soit peinte par Nattier en Hébé, comme ses filles l'étaient en Flore ou en Diane, mais il s'agissait d'un déguisement, d'un costume allégorique; il ne saurait être question de les dénuder. Et si Madame de Pompadour triomphe, ce n'est pas sous la forme de Vénus sortant de l'onde.

L'érotisme de Boucher, sous forme de sensualité, est profond. Contrairement à la légende, suscitée dès son vivant par les adversaires de ses sujets, il n'est pas licencieux. Il est de la lignée de Renoir et de Bonnard, émerveillé par « le petit animal féminin » et le peintre nous fait participer au culte qu'il lui porte, mais ce culte n'a rien de débauché. Les Goncourt ont cité à son sujet les « Mémoires secrets de la duchesse d'Orléans », ouvrage scandaleux dont les auteurs se réfugiaient dans un prudent anonymat, et ils en ont avalisé les propos : « Boucher était jeune, aimait les belles femmes et les beaux tableaux, les statues antiques et généralement tout ce qui était rare et jamais un joli modèle ne sortit de son atelier sans qu'il eût obtenu d'elle les dernières faveurs ». Tout est possible et, récemment, on n'en disait pas moins de Boldini, mais cela a tout l'air d'une hagiographie à rebours. On dit aussi qu'il peignit des « erotica », que le marquis d'Hertford en possédait. Il n'y en a en tout cas pas trace à la Wallace Collection, ainsi que me l'a confirmé son Directeur, Francis Watson. Dans ces conditions, rien n'est impossible, rien n'est moins certain. La seule peinture à sujet frisant l'indécence qu'aient vue les Goncourt et qu'ils aient décrite, représentait une femme assise sur un bidet. Le thème est scabreux, il n'est pas véritablement libertin. (1)

Il n'est pourtant pas de jolie femme qui n'évoque l'amour. Chez Boucher elles sont en outre accompagnées de ribambelles d'amours. Ils portent des torches, des couronnes de fleurs, des gerbes de blé, des pampres et des raisins. Ils s'occupent parfois à battre l'enclume pour Vulcain, à préparer les couleurs de la Peinture ou à dresser les plans de l'Architecture. Ils sèment, ils moissonnent, ils vendangent. Mais c'est sans conviction ou du moins sans effort. Diderot avait-il raison pour autant de moraliser dans son féroce compte rendu du Salon de 1765 ? « Quand Boucher fait des enfants, il les groupe bien, mais qu'ils restent dans les nuages. Dans toute cette innombrable famille, vous n'en trouverez pas à s'employer aux actions réelles de la vie, à étudier sa leçon, à lire, à écrire, à tiller du chanvre. Ce sont des natures romanesques, idéales : de petits bâtards de Bacchus et de Silène... ». Déjà, en 1761, tout en ne pouvant s'empêcher de louer les qualités du peintre, le critique prenait bien soin de se reprendre, de bouder son plaisir. « Les artistes, — écrivait-il — qui voient jusqu'à quel point cet homme a surmonté les difficultés de la peinture et pour qui c'est tout que ce mérite qui n'est guère bien connu que d'eux, fléchissent le genou devant lui; c'est leur dieu. Les gens d'un grand goût, d'un goût sévère et antique n'en font nul cas ».

Évidemment quand on parle au nom des principes, on se doit d'être sévère et, certes, le grand goût, le goût sévère et antique ne sont pas le fait d'un Boucher. A la sévérité, il oppose la joie et l'amabilité à l'antiquité la vie. Et même la vie de tous les jours, car ses tableaux intimes sont parmi les plus exquis qui soient. Il est juste de dire qu'on en voit très peu après 1745, que la Belle Cuisinière (voir n° 2), l'Atelier du Peintre sont des œuvres de jeunesse. Même si nous ne retenons pas cette peinture célèbre, qui est plutôt une bambochade et que nous considérions la Belle Cuisinière comme une illustration de conte, pensons au Déjeuner, du Louvre (voir n° 17), ou à la Marchande de Modes, de Stockholm. Il y sait même, à l'instar de Chardin, y atteindre à l'émotion intime. Mais, que voulez-vous, ce n'est pas un vériste. Il n'a ni thèses ni idées à défendre. Les quelques lettres qu'on a de lui, que ce soit celle, adressée à Favart, que les Goncourt ont publiée, ou celle, exposée actuellement au Palais Rohan, dont le comte Tessin est le destinataire, ne donnent pas une haute idée de sa culture.

*
* *

Toutefois, Diderot n'a pas tout à fait tort. La peinture des travaux et des jours n'est pas le lot de Boucher. Ce n'est pas à lui qu'il faut demander de montrer les Quatre Saisons sous la forme des Labours du Printemps, des Chaleurs de l'Été, des Travaux de l'Automne ou des Rigueurs de l'Hiver, par exemple. Au contraire, les quatre tableaux peints pour Madame de Pompadour en 1755 (Frick Collection, New York) sont gravés par Aveline sous les titres prometteurs : Les Charmes du Printemps, Les Plaisirs de l'Été,

(1) Nous avons vu récemment deux peintures à sujets scandaleux. Même si, sous leurs repeints, elles sont du XVIIIe siècle, ce sont des pastiches où la main ni le véritable esprit de Boucher n'a aucune part. Ils sont de la même main, semble-t-il que Les Jeunes Villageois, reproduits par Nolhac, p. 152.

Les Délices de l'Automne et *Les Amusements de l'Hiver*. Avec lui, *Les Plaisirs sont innocents* et *La Mère heureuse* (voir n° 78). Il est frappant que la peinture de la collection Dutuit au Petit Palais, qui porte ce titre ne soit pas appelée La Bonne Mère. On attendra encore un peu pour cet attendrissement.

<p align="center">*
* *</p>

Quant aux bergers de Boucher, pas plus que ses bergères, ils ne sont jamais accablés par les éléments ni épuisés par les travaux des champs. « Faner, c'est batifoler dans une prairie... », n'est-il pas toujours vrai ? Entre Madame de Sévigné et Marie-Antoinette, c'est toute la tradition des pastorales d'Honoré d'Urfé qui se perpétue dans la bonne et la haute société française. On peut voir dans ce goût pour les plaisirs simples une sorte de volonté d'évasion, aussi réelle que l'attirance pour l'Orient, la fiction olympienne ou le dépaysement théâtral. Les Petits Appartements répondent au même souci, pour la Cour, d'échapper aux rigueurs de l'Étiquette. Outre Brimborion, à Bellevue, Madame de Pompadour n'avait pas moins de deux Ermitages, à Versailles et à Fontainebleau, où elle menait avec son royal amant une vie pastorale à la Boucher.

On batifole, on badine, mais comme on se tient chastement. Évidemment il arrive qu'un couple soit surpris dans les blés, mais soyons sûrs qu'il ne faisait que deviser amoureusement. Boucher laisse à Baudoin, son gendre, à Fragonard, son élève, le soin de montrer les lits défaits, les amants enlacés. A l'exception de l'*Hercule et Omphale* de l'ancienne collection Yousoupoff (à l'Ermitage), dont les sentiments ne peuvent faire aucun doute — mais encore, s'agit-il d'un emprunt à Lemoyne — même les dieux de l'Olympe gardent un parfait empire sur leur sens. La Murphy est certes offerte, à plat ventre sur son divan, mais nul ne vient troubler son aimable repos.

<p align="center">*
* *</p>

Il n'est pas indifférent qu'un des plus célèbres paysages de Boucher : *Le Hameau d'Issé,* (voir n° 21) du Musée de Picardie, soit un projet de décor pour une tragédie comédie de Destouches, où les Dieux intervenaient dans les soucis des hommes. Il sait pourtant nous montrer des vues exactes du Moulin de Quinquengrogne, des environs de Beauvais, de Fronville, mais, pour lui, la nature est toujours marquée de la présence de l'homme. Elle aussi est source de délassement et il faudra attendre plus tard dans le siècle pour que les spectacles affreux des Alpes s'imposent à l'inspiration des poètes, des romanciers et des peintres.

Comment peut-on être Chinois ? Le plus simplement du monde. De la même façon qu'on peut être Persan, c'est-à-dire en revêtant d'un masque exotique les mœurs qui nous sont familières. Ces Chinois sont bien galants. Ils ne vieillissent que pour le pittoresque (voir n° 23); leurs femmes encore moins, toujours exquises, vêtues de longues tuniques soyeuses, colorées ou monochromes (voir nᵒˢ 22, 26 et 40). Et chez eux, plus encore que chez nous, dans cette terre assez lointaine pour l'imaginer idyllique, tout est fête et divertissement.

<p align="center">*
* *</p>

Évidemment tout cela n'est pas sérieux, dirait Diderot, et bien d'autres avec lui. Il se tromperait de qualificatif. On peut être sérieux sans être grave. Or, dans son métier, François Boucher est parfaitement sérieux. Il multiplie les dessins préparatoires, les esquisses, tient toujours compte de l'emplacement où doit être placé son tableau, établit sa composition selon l'angle où elle doit être vue, qu'il s'agisse d'un tableau de chevalet, d'un trumeau, d'un dessus de porte ou même d'un devant de cheminée, car il en a peints aussi, comme Oudry et comme Chardin.

En définitive, si le décorateur, si le témoin de son temps nous intéresse et s'il convient de le replacer dans le contexte de son siècle pour mieux faire comprendre, et admettre une sensibilité et une afféterie qui nous indisposent, parfois quand nous pensons à Boucher, c'est le peintre qui doit nous retenir et qui nous concerne. « N'est pas Boucher qui veut » déclarait David à ses détracteurs. C'est vrai ! C'est peut-être d'autant plus vrai que, chez lui, la sensibilité picturale l'emporte presque toujours sur les idées, qui ne sont pas originales, et sur l'expression, qui n'est pas son fort.

Si notre siècle considère l'esquisse, le dessin préparatoire, comme la véritable projection de l'artiste, alors il n'a aucune raison de mépriser Boucher. La présente exposition donnera d'autant plus d'importance à ces compositions de format réduit que la place dont on dispose ne permet pas de montrer les « grandes machines », mais seulement d'en présenter la préparation ou le reflet. Il ne faut pourtant pas les oublier

car, dans ses cartons de tapisserie, Boucher fut un des plus grands décorateurs de son temps. On verra donc les prodromes de ses grandes séries de tentures. On pourra ainsi comparer l'esquisse en grisaille de la *Psyché recevant les Honneurs divins,* pour l'Histoire de Psyché (au Musée de Blois) (voir nᵒ 15) et la mise en place en couleurs, en vue de la réalisation du carton, de la *Toilette de la Déesse* (voir nᵒ 16). On pourra les rapprocher des deux petits tableaux à sujets chinois, qui furent présentés au Salon de 1742 (Musée de Besançon) (voir nᵒˢ 22, 23) et qui sont les mises en place des Tentures de la Série des *Divertissements Chinois.* A côté de cette *Pêche* et de cette *Chasse Chinoises,* on verra les dessins préparatoires, à la sanguine, pour deux autres de ces délicieuses fantaisies (voir nᵒˢ 24, 25). Encore ceux-ci sont-ils achevés. Mais que dire du *Joueur de Flûte* (voir nᵒ 12), qui prélude au *Concert pastoral* de 1737, et qui est toute fougue dans les traits. Plus significatif encore, pour la compréhension de la méthode de l'artiste, est le *Château de cartes* (voir nᵒ 11), première mise en place jetée sur le papier en vue du dessin plus achevé qui a été gravé par Liotard. On connaît de même, pour les illustrations de Molière, des croquis d'ensemble, des études fouillées de détails — pensons à la jeune femme tirant l'épée, pour l'illustration des *Fâcheux,* (au Nationalmuseum de Stockholm) — et enfin des dessins achevés. Et quand le dessin ne suffit pas, Boucher peint une véritable esquisse en grisaille, à l'huile ou à l'essence. Ainsi du *Calandrier des Vieillards* (voir nᵒ 29), qui ne devait pourtant être rendu qu'en gravure par Larmessin.

Pour Boucher le camaïeu, le monochrome, qu'il soit gris, brun, bleu ou aubergine, est un moyen d'expression privilégié. Il semble, pour ses esquisses, en avoir emprunté le principe à Rubens car, là aussi, dans la grande querelle qui divise l'Académie entre Rubenistes et Poussinistes, il est résolument du premier parti. Mais il a peint également des compositions définitives dans ce procédé, telles le *Chinois Galant* (de la Collection David, à Copenhague), ou son pendant, le *Thé à la Chinoise,* (voir nᵒ 40) (de l'ancienne collection Féral), que nous avons eu la bonne fortune de retrouver.

Un autre exemple, plus tardif, du scrupule de Boucher dans l'élaboration des peintures qui lui sont commandées, est fourni par l'histoire des *Quatre Saisons* représentées par des enfants, dont il décora le plafond de la salle du Conseil à Fontainebleau en 1753, après les avoir exposées au Salon. Les esquisses de deux de ces peintures appartenant à un collectionneur belge (voir nᵒˢ 59, 60), sont présentées pour la première fois. Ce sont des morceaux violemment colorés, presque caricaturaux dans leur dépouillement. Où est la mièvrerie de Boucher dans ces pochades? On pourra voir à leur côté, le dessin préparatoire aux trois crayons, pour un détail représentant des *Enfants jouant avec des raisins* (voir nᵒ 61). Ce dessin avait été jugé assez important en soi pour être gravé par Demarteau. Et Boucher en avait fait un tableau indépendant, qui a figuré sur le marché d'art parisien, il y a quelques années.

Tel est l'homme que Reynolds s'étonnait d'avoir vu peindre « de pratique », c'est-à-dire sans modèle. Il est vrai que ce reproche, repris à l'envie par les biographes de Boucher, doit être replacé dans les circonstances où il fut prononcé. C'était dans son Douzième Discours aux Élèves de la Royal Academy, du 10 décembre 1784, qui était consacré à l'étude des maîtres, et du plus grand : Raphaël. Le grand leit-motif de cette conférence était : « Ne perdez jamais de vue la nature. Ne vous confiez pas trop à votre pratique et à votre mémoire... » C'était donc toute une esthétique qui, non contente d'en juger une autre, prétendait se justifier au dépens de l'exemple de « nos voisins de France » et, en particulier, d'un homme que le Président de la Royal Academy avait vu en 1768, seize ans plus tôt, alors que le Premier Peintre français était à deux ans de sa mort.

Voilà aussi l'homme que Bernard Buffet exécute en huit mots : « Boucher c'est gai, mais c'est mauvais ». Sous-entendu : c'est gai, donc c'est mauvais. J'aimerais opposer à cette affirmation tranchante l'appréciation d'une femme qui fut pendant plus de trente ans la collaboratrice de notre maison, à qui je dois et nous devons tant, et qui continue à suivre nos travaux. Madame Jacqueline Provotelle m'écrivait récemment : « Je me souvenais, comme vous, des dessins, encore plus attachants que les peintures, si nombreux, de techniques si diverses. On a beau dire, un grand artiste est avant tout un grand artiste, quels que soient les sujets qu'il traite et les modes qu'il doit suivre; ce qui l'occupe vraiment, c'est son art, l'incidence selon laquelle il regarde les choses pour servir cet art et non pas les intentions philosophiques, sociologiques, révolutionnaires, etc., que la critique actuellement veut trop souvent lui prêter ».

*
* *

Ces œuvres, nous avons essayé de les placer par ordre chronologique. C'est la seule façon de suivre le développement du talent du peintre. Pour Boucher il est saisissant de noter, par exemple, l'évolution de son idéal féminin. Il commence par nous montrer, dans l'esquisse de *Psyché et l'amour accueillis par les Dieux* du Musée des Arts Décoratifs (voir nᵒ 14), des créatures allongées, aux membres flexueux qui

tournent comme des lianes. Elles ont le cou allongé, délicat, le front légèrement bombé, le nez long, un peu retroussé du bout. De face, leur visage est presque triangulaire, avec un menton mince et des yeux étirés vers les tempes. Puis, leurs formes se remplissent; plus tard encore elles participeront de la générosité des figures rubéniennes, avec des plis de peau, des fossettes partout. Les yeux se gonflent, les mentons se marquent, les nez raccourcissent. Et, vers les années 1760-1770, ce nez devient droit sous une arcade sourcilière bien marquée, il y a même un soupçon de profil antique. Mais, vers 1745, elles sont toute finesse, toute délicatesse, dans leurs membres comme dans leurs traits. C'est le moment où Boucher peint la Diane du Louvre ou celle du Musée Cognacq-Jay (voir nº 34), qui sont bien parmi les plus ravissantes (plus encore que les plus belles) créatures qui soient sorties d'un pinceau français. Elles ne sont peut-être que jolies. On ne va pas leur demander de penser, encore moins de nous faire penser. Exige-t-on plus des baigneuses de Renoir ou des nymphettes de Bonnard?

Ne nous plaignons pas que Boucher n'ait guère eu l'occasion de faire des tableaux d'Histoire. Il s'en était réjoui en 1764 lorsqu'on lui en commanda pour Choisy, mais ce fut un échec. Même peintres, les Français n'ont pas la tête épique. Au XVIIIᵉ siècle, ils ont la nostalgie du sujet à panache. Et Greuze, qui ne se consolera pas de n'avoir été reçu à l'Académie que comme Peintre de Genre, s'en tirera, avec l'aide dangereuse de Diderot, en élevant le Genre à la hauteur de l'Histoire par la multiplicité des personnages, la moralisation du sujet.

C'est dans les Cartons de Tapisserie qu'il peignait pour Beauvais dès 1734 et pour les Gobelins jusqu'en 1764, que Boucher révèle tout son génie de décorateur. Il le fait sans s'astreindre à un genre donné puisque, à côté de la Tenture des *Amours des Dieux*, on lui doit aussi celle des *Divertissements Chinois* et celle des *Nobles Pastorales*. Il montre qu'on peut peupler de vastes espaces aussi bien avec des «magots» qu'avec des paysans d'Opéra Comique. Il s'y révèle à la fois comme un admirable inventeur de formes, et comme un organisateur de l'espace égal aux plus grands. Tiepolo ne le surpasse en rien. Comment se fait-il, alors, que la renommée de celui-ci soit universelle aujourd'hui tandis que l'on a besoin de redécouvrir la grandeur de Boucher, son contemporain presque exact?

Tiepolo s'est réalisé dans des fresques qui sont, pour la plupart, encore en place et qui couvraient parfois d'immenses superficies, comme le plafond de la Villa Pisani, à Strà, celui de l'Escalier de la Résidence de Wurzbourg ou celui de la Salle du Trône de Madrid. Les seules grandes compositions décoratives de Boucher ont été préparées pour être exécutées en tapisserie. Si l'esquisse était toujours de lui, le carton en grandeur était le plus souvent confié à des collaborateurs et seulement révisé par le maître. En outre, le XVIIIᵉ siècle a été en France le siècle d'or de la boiserie, sculptée, peinte et dorée. La peinture ne trouvait sa place que dans l'ensemble du décor. Ce fut le sort de Boucher au Cabinet des Médailles de la Bibliothèque du Roi (Bibliothèque Nationale) ou au Palais Soubise (Archives Nationales), où ses dessus de porte sont encore en place, et dans les châteaux royaux. Mais il ne reste rien de Bellevue, de Meudon, de Choisy, du décor de la Muette, de Marly. Versailles a été vidé et remanié.

D'autre part, Boucher, peintre du Roi, était aux ordres d'un souverain puissant et riche, du moins jusqu'à la Guerre de Sept Ans. Il n'aurait pu travailler hors de France — l'eût-il voulu et en eût-il eu le loisir — qu'avec l'autorisation du Directeur des Bâtiments du Roi, autorisation qu'obtinrent Taraval, Tocqué, Leprince, Falconet. La République de Venise étant sur son déclin, Tiepolo ne peut être à son service exclusif. Il travaille pour qui lui passe commande, qu'il s'agisse de patriciens ou de communautés religieuses. D'où le nombre important de sujets de l'Ancien ou du Nouveau Testament qu'on rencontre dans son œuvre. Il reçoit des commissions pour l'Électeur de Saxe, pour l'évêque de Wurzbourg, pour le Roi d'Espagne. Dès son temps, et par la force des choses, sa gloire est européenne. Elle l'est encore aujourd'hui.

A partir de 1750, quand sa main et son œil commencent à se fatiguer, il est relayé par son fils Giandomenico, tant pour les dessins préparatoires que pour l'exécution des grands ensembles. Cette joie fut refusée à Boucher, dont un des gendres: Deshayes, au talent qu'il aimait et guida, mourut en 1765, au moment même où la vue du maître baissait et où, comme il le disait pour s'excuser, ses yeux fatigués ne voyaient que du gris là où il mettait des rouges de plus en plus ardents.

Enfin, depuis la grande exposition de Venise et l'année Tiepolo de 1952, les études sur ce peintre se sont multipliées. En France, Boucher a été délaissé par les chercheurs, à part quelques articles de revue, depuis André Michel en 1906, et Pierre de Nolhac, qui ne fit que démarquer pour un public mondain les travaux de son prédécesseur. L'excellent petit livre de Maurice Fenaille, en 1925, insiste sur sa collaboration aux Manufactures de Tapisseries, de Beauvais et des Gobelins, et sur ses travaux pour les modèles de biscuits de la Manufacture de porcelaines de Sèvres. En 1932, Charles Sterling rédigea le catalogue de la seule exposition d'ensemble de ses œuvres. Et Pierre de Nolhac pouvait écrire dans

sa préface : « Voici une exposition de François Boucher. L'idée est heureuse et parfaitement neuve. Malgré son titre de Premier Peintre du Roi et sa renommée incontestée, Boucher n'a jamais rencontré pareille fortune ».

L'idée n'est plus neuve. Espérons que sa réalisation permettra de dire qu'elle a été heureuse.

<div align="center">* *
*</div>

Toute exposition est une œuvre collective.

Ce que celle-ci doit à la mémoire sans défaut de mon père, Paul Cailleux, qui se souvient des tableaux et dessins qui sont passés entre ses mains, à ma constante collaboration avec ma sœur, Mme Denise Cailleux, aux recherches de ma fille, Marianne Roland Michel, n'a, je crois, pas besoin d'être souligné. Par contre ce qui nous a, une fois de plus, frappés, c'est la qualité et la générosité des concours qui nous ont été apportés.

Je voudrais remercier en tout premier lieu M. Pierre Brisson, Président Directeur Général du Figaro, qui a bien voulu mettre toute son autorité au service de nos sollicitations et a obtenu, par son intervention personnelle, des accords et des prêts qu'il nous eût été plus difficile d'espérer sans son appui.

Il convient de citer tout spécialement la générosité dont les Musées ont fait preuve à notre égard : qu'ils soient Nationaux, de Paris ou de Province. Presque toutes nos demandes de prêts ont été accueillies favorablement. Notre gratitude va donc tout d'abord à M. Jean Chatelain, Directeur des Musées de France, sans la bienveillance de qui nos démarches eussent été vaines. Nous remercions également M. Pierre Quoniam, Inspecteur Général des Musées de Province, qui a donné les autorisations nécessaires aux conservateurs de collections publiques qui dépendent de son autorité, ainsi qu'à M. Michel Laclotte, Inspecteur des Musées de Province qui, avec M. Hubert Delesalle, Chef du 1er Bureau à la Direction des Musées de France, a aplani toutes les difficultés qui auraient pu surgir.

M. Germain Bazin, Conservateur en Chef du Département des Peintures du Musée du Louvre a bien voulu plaider la cause de la présente exposition auprès du Comité des Conservateurs.

De son côté, M. Clovis Eyraud, Directeur des Beaux Arts de la Ville de Paris, et son adjoint, M. Massié, ont autorisé les Musées parisiens à se dessaisir d'œuvres importantes de François Boucher. Qu'ils en soient particulièrement remerciés, ainsi que M. René Héron de Villefosse, Conservateur en Chef du Musée Cognacq-Jay, Mme Maxime Kahn, Conservateur en Chef du Musée du Petit Palais, grâce à qui nous pouvons montrer un ravissant tableau de la Collection Dutuit, et M. Jacques Wilhelm, Conservateur en Chef du Musée Carnavalet.

M. Michel Faré, Conservateur en Chef du Musée des Arts Décoratifs, nous a permis, avec la plus grande libéralité, de choisir parmi les œuvres dont il a la garde celles qui convenaient le mieux à notre propos.

M. R. Richard, Conservateur du Musée de Picardie à Amiens, s'est montré à notre égard aussi généreux qu'il l'a toujours été. Mlle L.-M. Cornillot, Conservateur du Musée de Besançon, a bien voulu se dessaisir de deux des célèbres « chinoiseries » qu'elle tient de la collection P.-A. Pâris. Nous avons également reçu le meilleur accueil de la part de Mlle H. Ringuenet, Conservateur du Musée-Château de Blois, de Mlle F. Debaisieux, Conservateur du Musée de Caen, de M. A. Châtelet, Conservateur du Palais des Beaux-Arts de Lille, de M. F. Pomarède, Conservateur du Musée de Reims, de M. V. Beyer, Directeur des Musées de la Ville de Strasbourg, de M. B. Lossky, Conservateur des Musées de Tours. Tous se sont en outre employés auprès des maires de leurs villes respectives pour obtenir les autorisations de prêts nécessaires.

A M. Carl Nordenfalk, Directeur du Nationalmuseum de Stockholm, si riche en peintures et dessins de Boucher, nous devons le prêt d'une œuvre inédite et nous sommes spécialement heureux qu'il ait bien voulu la mettre à notre disposition pour l'exposition.

Notre reconnaissance toute particulière va à M. Gaëtan Picon, Directeur Général des Arts et Lettres au Ministère chargé des Affaires Culturelles, qui a bien voulu accorder son Haut Patronage à l'exposition François Boucher, Premier Peintre du Roi. Cela a été pour nous un encouragement des plus précieux et des plus flatteurs.

La coopération des collectionneurs privés n'a pas été moins grande que celle des responsables des collections publiques. Nous ne pouvons les citer tous, certains d'entre eux ayant préféré garder l'anonymat, mais qu'il me soit permis de remercier tout spécialement : Mme Alexandre Ananoff, le comte et la comtesse René de Chambrun, M. François Heim, M. Georges Heim-Gairac, le baron Charles Emmanuel Janssen, la comtesse Louis du Luart, la comtesse Philippe de Moustier, Mme Hector Petin, M. Arthur Veil-Picard et M. Francis Watson.

<div align="right">Jean Cailleux</div>

Les notices du catalogue ont été rédigées par Jean Cailleux. Chaque fois que cela a été possible, les références données par des auteurs plus anciens ou des catalogues de ventes ont été vérifiées.

Pour la première fois, à notre connaissance, on a tenté de classer les œuvres exposées en un ordre strictement chronologique, en se fondant sur le répertoire par ordre de dates des œuvres de Boucher que nous avons établi pour notre usage personnel. Un certain nombre des dates données ne pouvant être que conjecturales, il en est certainement qui seront discutables. Il a été impossible de diviser la carrière de Boucher en périodes précises, sa vie professionnelle ayant suivi un cours régulier et sans histoire. Ce qu'on pourrait appeler sa jeunesse, en s'appuyant sur les travaux d'Hermann Voss, en 1953, s'étend jusque vers 1740. Il avait alors l'âge où Watteau est mort. Dans ses dernières années de fécondité il y a encore, surtout dans les dessins et les esquisses, des morceaux délicieux et parfois admirables. Les vingt années qui séparent 1740 de 1760 voient un courant ininterrompu, parfois presque impétueux, de peintures ou de dessins où il reproduit, reprend, transforme les sujets qu'il peint et les personnages qui peuplent ses compositions.

Pour éviter d'alourdir les notices, on a adopté les abréviations suivantes.

D. & V.

Émile Dacier et Albert Vuaflart : Jean de Julienne et les Graveurs de Watteau au XVIIIe siècle, Tome III. Catalogue. Paris, 1922.

Fenaille, 1925

Maurice Fenaille : François Boucher, préface de Gustave Geffroy. Paris, Nilsson, 1925 (Maîtres anciens et modernes).

Goncourt

Edmond et Jules de Goncourt : L'Art du XVIIIe siècle. Paris, 1880.

Kahn, 1904

Gustave Kahn : Boucher. Biographie critique. Paris. Renoir - Henri Laurens (Les grands artistes, leur vie, leur œuvre), 1904.

Mantz, 1880

Paul Mantz : François Boucher, Lemoyne et Natoire. Paris. Société Française d'Édition d'Art, 1880.

A. Michel, 1886

André Michel : Les artistes célèbres. François Boucher. Paris, Librairie d'Art. J. Rouam, 1886.

A. Michel, 1906

André Michel : François Boucher. Catalogue par L. Soullié et Ch. Masson. Paris. H. Piazza et Cie, 1906.

P. de Nolhac, 1907

Pierre de Nolhac : François Boucher. Premier Peintre du Roi. Catalogue par Georges Pannier Paris, Goupil, 1907. (Deuxième édition, 1925).

On remarquera que les titres des peintures ont été imprimés en caractères romains, ceux des dessins en italiques.

1 *Frontispice pour le « Tombeau du Roi Guillaume III d'Angleterre ».*

Pierre noire et crayon rehaussé de blanc sur papier gris pâle. H. o m, 615; L. o m, 415. Signé (sur le socle de l'urne, au centre) : Boucher.

Le centre de la composition est laissé en blanc pour l'inscription : « GUILLELMI // libertatis anglicae // VINDICIS // Memoriae Immortali ».

Gravé : *a*) par Surugue pour les : *Tombeaux des princes grands capitaines et autres hommes illustres, gravés par les plus habiles maîtres de Paris, et d'après les tableaux et dessins originaux des plus célèbres peintres d'Italie, tirés du Cabinet de Monseigneur le duc de Richemond et Lennox. A Paris, chez Basan et Poignant, marchands d'estampes.* »

« *F. Boucher invenit et delin. L. Surugue sculpsit.* »

b) réduit dans un format petit in folio et débarrassé du nom anglais, pour faire servir à des actes de la vie privée, sans nom de graveur, chez Huquier, avec la mention : « *Boucher invenit.* »

Ce dessin fait partie d'un cahier de huit compositions de Boucher gravées par Surugue (1), Beauvais (1), Laurent Cars (1), Tardieu (1), Larmessin (2), Aubert (1) et Cochin (1).

Date : La peinture du tombeau de Guillaume III par Balestra, Cimaroli et les frères Domenico et Giuseppe Valeriani fut commencée le 16 mars 1725, et, selon une lettre de Mc Swiny au duc de Richmond, était terminée le 1er octobre 1729. Tout de suite après, une grisaille fut exécutée d'après l'original, probablement par Fratta, et fut envoyée à Paris en vue de sa gravure par Tardieu. Les estampes ayant été mises en vente vers 1736-1737, on peut penser, avec M. Watson, à qui nous devons cette information, que le dessin de Boucher pour la gravure date du début de cette période, c'est-à-dire vers **1729-1730**.

Bibl. : André Michel, 1886, p. 14. - Kahn, 1904, p. 32, note 1. - A. Michel, 1906, cat. n° 2561, qui signale : *Livre de tombeaux*, composés et gravés par Boucher : sept esquisses ovales en hauteur, et *Deux Dessins de Tombeaux* à la plume et lavis d'encre de Chine, à la vente Huquier, le 9 novembre 1772; cat. n° 2574. - P. Jessen, Le style Louis XV (s.d.), pl. 45. - Guilmard, L'Art Décoratif T.I. p. 168. - Francis J.B. Watson (en préparation) : Publication de la correspondance entre Mc Swiny et le 2nd duc de Richmond.

A M. Francis J.B. Watson, Londres.

2 La Belle Cuisinière.

Toile. H. o m 54; L. o m 46. Signé en bas, à droite : f. Boucher.

Gravé par Aveline, en 1735, avec son pendant : La Belle Villageoise (ancienne Coll. Charles A. Dunlap. Vte à New York le 13 avril 1963). Une étude pour la femme a figuré le 1er juillet 1771 à la première vente Huquier.

Le musée Cognacq-Jay possède également (n° 132) un dessin à la sanguine attribué à Boucher qui correspond à cette composition.

Date : **1734-1735.**

Hist. : L'annonce de la gravure indique que le tableau a été « acquis par un seigneur anglais qui l'a emporté à Londres ». - Coll. du comte de Merle, Vte. à Paris le 1er mars 1784, n° 20. - Sir William Jackson, Vte. à Paris le 25 février 1848, n° 6.

Bibl. : Mantz, 1880, p. 73, 74, 79. - A. Michel, 1886, p. 30. - Kahn, 1904, p. 38. - A. Michel, 1906, p. 24-25 et cat. n° 1135. - P. de Nolhac, 1907, p. 20, cat. 131. - Fenaille, 1925, p. 33. - Édouard Jonas, Cat. du Musée Cognacq-Jay, Paris, 1930, n° 13. - Florisoone, La peinture française - Le 18e siècle, Paris, 1948, p. 46.

Au Musée Cognacq-Jay, Paris.

3 *Le Cireur de Bottes.*

Sanguine. H. o m 235; L. o m 165. En bas, à droite, à la plume : f. Boucher.

Ce dessin doit être une étude non retenue pour la série des *Cris de Paris,* gravée par Ravenet et Le Bas en 1736.

On retrouve l'homme qui se fait cirer ses souliers, à gauche, dans une position analogue, avec la même main sur la hanche, le même pied en avant, dans *Les Fâcheux,* gravé par Laurent Cars d'après Boucher, pour les Illustrations de Molière, publiées en 1734.

D'autre part, il existait dans la collection Léon Suzor, un dessin au lavis d'encre de Chine, de même sujet et de mêmes dimensions, avec une inscription : Ch. N. Cochin. Mais les Cris de Paris dessinés par celui-ci, et dont deux ont été gravés par sa mère, ne comportent pas ce sujet.

Date : **1734-1736.**

Exp. : French Master Drawings of the 18th Century, Londres, Matthiesen, 1950, n° 9. - Le Dessin français de Watteau à Prud'hon, Paris, Cailleux, 1951, n° 18.

Collection particulière, Paris.

4 Le Printemps des Amours.

Toile. H. 1 m 10; L. 1 m 18. Signé, à gauche, sur une pierre : f. Boucher.
Gravé par C.L. Duflos, sous le titre : *Le Printemps* avec trois autres formant une série des quatre saisons.

Date : **Vers 1735.**

Hist. : Coll. du Prince Demidoff à San Donato, Ventes à Paris, 2e Vte, le 26 février 1870, no 97. - E. Chappey.

Exp. : Figures nues de l'École française, Paris, Charpentier, 1953, no 16. - Le nu à travers les âges, Paris, Bernheim jeune, 1954, no 4.

Bibl. : A. Michel, 1906, Cat. no 61 et no 1454 (erreur de dimensions). - La Collection Chappey *in* Les Arts, Avril 1902, repr. p. 25. - P. de Nolhac, 1907, p. 149. - Herman Voss : François Boucher's early development, *in* The Burlington Magazine, Mars 1953, p. 89, repr. fig. 63.

A Messieurs Cailleux, Paris.

5 Le Colin - Maillard.

Toile. H. 0 m 86; L. 1 m 46.
Devait faire partie d'une série de *Jeux d'Enfants* qui aurait comporté : *La Balançoire,* représentée par des petits amours se balançant sur un arbre brisé, et : *Le Jeu de Saut de Mouton,* montrant des petits amours groupés dans un paysage, qui ont figuré dans la Vte Beurdeley Père, Paris, 23 avril 1883 (A. Michel, 1906, no 1131).
Les autres mentions de Colin-Maillard dans des ventes publiques sont trop imprécises pour qu'on puisse y reconnaître cette peinture, ou même cette composition.

Date : La similitude de ces enfants avec ceux qu'on voit dans le *Renaud et Armide,* morceau de réception de Boucher, en 1734, et le style du paysage nous font dater cette peinture des **environs de 1735.**

A Messieurs Cailleux, Paris.

6 L'Oiseleur.

Toile. H. 0 m 54; L. 0 m 44.
On retrouve ce jeune homme dans *La Cuisinière avec un jeune garçon,* peinture signée de la Collection Ch. Em. Riche, à Paris, ainsi que dans un dessin du Musée du Louvre : *Pastorale* (Inv. 24769. Inventaire général des dessins de l'École française, par Guiffrey et Marcel no 1388), dans le *Ramoneur* des *Cris de Paris,* et dans l'acheteur de la planche de la même série intitulée *Des Radis et des Raves.*
Un dessin préparatoire était peut-être celui, à la pierre noire, de la Vente Maufra, 31 mai 1880: Jeune garçon tenant un oiseau à la main.

Date : **Vers 1735.**

Hist. : Pourrait être le tableau de la vente du Baron Brunet-Denon, 2 février 1846, no 280 : François Boucher vu en buste et coiffé d'un chapeau. - Coll. Cailleux.

Exp. : Peintures de la Réalité au XVIIIe siècle, Paris, Cailleux, 1945, no 4. - L'Enfance, Paris, Charpentier, 1949, no 31.

Bibl. : A. Michel, 1906, Cat. no 1017 (le tableau de la vente Brunet-Denon). - Hermann Voss : François Boucher's early Development, *in* Burlington Magazine, Mars 1953, p. 90, fig. 72.

A la comtesse Louis du Luart, Paris.

7 La Femme au Chat.

Toile. H. 0 m 83; L. 0 m 67.
Une peinture de même sujet et de dimensions presque identiques (0 m 805 × 0 m 645) a figuré à l'exposition : Le Siècle du Rococo, Munich, 1958, no 21. Elle appartient à une collection particulière des États-Unis.

Date : L'influence de Lemoyne, très sensible dans le type et le visage de la femme, ainsi que celle de Watteau à qui sont empruntées l'attitude et la silhouette de l'homme penché qui écarte un rideau, permettent de dater cette peinture des années **1735-1738.**

Hist. : L'existence de la réplique interdit de déterminer laquelle de ces deux peintures a figuré aux ventes : Sorbet du 1er avril 1776 no 45. - Tronchain, 12 janvier 1780, no 105. - Tronchain, 10 février 1785, no 18. - Coll. Eugène Kraemer, Vte 5-6 mai 1913, no 21, repr. - Cailleux.

Bibl. : A. Michel, 1906, Cat. no 1770. - P. de Nolhac, 1907, p. 136. - Florent Fels : L'Art et l'Amour, Paris, 1952, rep. p. 42. - Hermann Voss : François Boucher's early Development *in* The Burlington Magazine, Mars 1953, p. 90, fig. 67. - Hermann Voss : Repliken im Œuvre von François Boucher *in :* Studies in the History of Art. Dedicated to William E. Suida... London, 1959, pp. 353-360, repr. p. 354, fig. 1.

Collection particulière, Paris.

8 *Tête de Jeune Femme coiffée d'un Bonnet.*

Pierre noire, sanguine et rehauts de blanc sur papier teinté. H. o m 205; L. o m 165.

Date : **Vers 1735.**

Hist. : Semble être le dessin ayant figuré à la vente Greverath, 7 avril 1856, nº 284; *Tête de femme coiffée d'une cornette,* dessin au crayon sur papier de couleur rehaussé. - Coll. A.C. His de La Salle, dont il porte la marque en bas et à gauche (Lugt nº 1333). ·Madame Dewitt. - Léon Michel-Lévy, Vte à Paris, le 18 juin 1925, nº 103. - René Fribourg. Il était faussement attribué à Carle Van Loo dans toutes ces collections.

Bibl. : A. Michel, 1906, Cat. nº 2030 (pour le dessin Greverath). - Louis Réau, Carle Van Loo (1705-1765), *in* Archives de l'Art français, 1938, Cat. nº 39, p. 83.

Exp. : École des Beaux-Arts, 1879, nº 537.

A Messieurs Cailleux.

9 *Jeune Berger accoudé.*

Pierre noire et craie sur papier bleu. H. o m 234; L. o m 268. Signé, à droite, en bas : f. Boucher. Cette signature est identique à celle du nº suivant.

Date : **Vers 1736-1740.**

Hist. : Coll. Sir Joshua Reynolds, dont il porte la marque (Lugt nº 2364). - P. Mathey. - Lucien Guiraud.

Exp. : L'Art français au XVIIIe siècle, Copenhague, Charlottenbourg, 1935, nº 314. - Le Dessin français de Watteau à Prud'hon, Paris, Cailleux, 1951, nº 19.

Collection particulière, Paris.

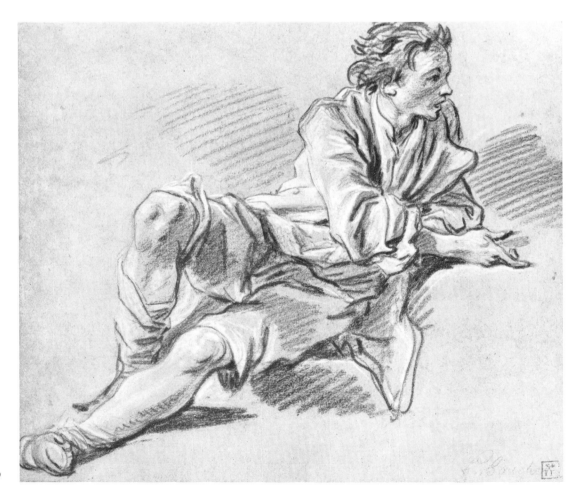

Cat. Nº 9

10 *Jeune femme, de dos, portant un enfant.*

Pierre noire et craie sur papier beige. H. o m 362; L. o m 191. Signé en bas, à gauche : f. Boucher.
Première pensée pour *La Jeune Ménagère,* gravée par Ingram, chez Audran. La tête de l'enfant, la jupe de la femme et son corselet présentent des variantes dans la gravure qui est en sens inverse du dessin. Le Nationalmuseum de Stockholm conserve un dessin qui est l'exacte réplique de la gravure et dans le même sens (N.M. 2937/1863). Le même Musée possède un autre dessin représentant une jeune femme accompagnée d'une petite fille (N.M. 2941/1863), qui est très proche de celui-ci par le style et porte une signature identique.

Date : **Vers 1736-1740.**

Hist. : Coll. Charles André, Vte à Paris, 18 mai 1914, n° 22. - P. Guérin, dont il porte la marque (Lugt n° 1195). - Vte à Paris, le 14 mars 1944.

Exp. : Elles, Paris, Galerie M. Guiot, 1960, n° 1.

Bibl. : Ragnar Hoppe, François Boucher, Collections de Dessins du Musée National de Stockholm, Malmoe, 1928, mentionné p. 16, n° XXIX.

Collection particulière, Paris.

11 *Le Château de Cartes.*

Sanguine. H. o m 250; L. o m 180.
Première pensée pour la composition gravée sous ce titre par Liotard.

Hist. : A la Vte Liotard, 8 juillet 1776, figuraient sous le n° 112 : Deux jolis sujets, à la sanguine, de même grandeur que les estampes qu'en a gravées Liotard; ils représentent une marchande de crème et une autre femme faisant un château de cartes. - Coll. Bagnieuse. - Cailleux.

Date : La Marchande de Crème faisant partie des Cris de Paris, de **1736,** ce dessin doit être des environs de cette date.

Bibl. : Goncourt, T.I. p. 292. - A. Michel, 1906, Cat. n° 1286.

Collection particulière, Paris.

12 *Le Joueur de Flûte.*

Sanguine. H. o m 310; L. o m 185. En bas, à gauche, à l'encre : f. Boucher.
Projet pour un des personnages du *Concert dans le parc,* une des pièces de *La Noble Pastorale,* suite de tapisseries commandées en 1736 pour la Manufacture de Beauvais.
Une étude à la sanguine pour le violoniste du même groupe appartient au Staedelsches Kunstinstitut, à Francfort.

Date : **1736.**

Hist. : Vte Gandouin, le 23 mai 1899, n° 11.

Bibl. : André Michel, 1906, Cat. n° 1617. - Fr. Boucher, Le Dessin français au XVIIIe siècle, Lausanne, 1952, repr. pl. 47. - Pour la suite de tapisseries : P. de Nolhac, 1907, p. 32.

Exp. : French Master Drawings of the 18th Century, Londres, Matthiesen, 1950, n° 11. - Le Dessin français de Watteau à Prud'hon. Paris, Cailleux, 1951, n° 17.

Collection particulière, Paris.

13 *Le Déjeuner de Chasse.*

Toile. H. o m 61; L. o m 40. Trace de signature, en bas et à droite : f. Boucher.
Cette esquisse pour un tableau destiné à être inséré dans un panneau de boiserie porte des traces de chantournement, analogues à celles qu'on voit sur la *Chasse au crocodile* et la *Chasse au lion,* peintes pour les Petits Appartements de Versailles en 1739. Un esquisse pour la chasse au lion, avec les mêmes indications de chantournement, et mesurant o m 48 × o m 40, a figuré dans une vente à Paris en mars 1906. L'esprit de ce tableau est proche de celui du *Déjeuner de Jambon,* de Lancret et du *Déjeuner d'Huîtres* de de Troy, tous deux datés de 1735. D'ailleurs, cette petite peinture avait été cataloguée comme de Troy à la Vente P... du 22 novembre 1923. Un tableau du même sujet, provenant de la vente Guérin 20 décembre 1922, n° 77, se trouve dans la collection Nissim de Camondo, comme attribué à Oudry (n° 441).
Le jeune serviteur noir se retrouve dans le *Calandrier des Vieillards* (vr. n° 29 de ce catalogue), ainsi que dans une *Adoration des Bergers,* connue seulement par la gravure de C. Grignier, qui révèle une œuvre disparue de la jeunesse de Boucher.

Date : **Vers 1735-1739.**

Hist. : Vte P..., 22 novembre 1923, n° 37. - Coll. Cailleux. - H. de W.

Exp. : Esquisses et Maquettes de l'École française, Paris, Cailleux, 1934, n° 7.

Collection particulière, Paris.

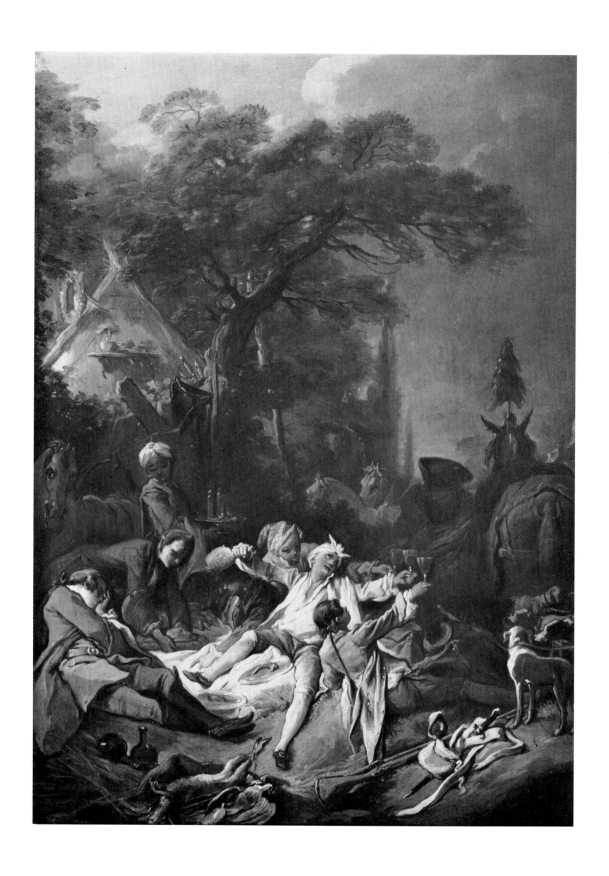

L'HISTOIRE DE PSYCHÉ

La série des tapisseries de *L'Histoire de Psyché* fut commandée à Boucher quelques années après le début de sa collaboration avec Oudry, à la Manufacture de Beauvais.

La Tenture, qui fut tissée à partir de 1741, comportait cinq pièces : *L'Arrivée de Psyché, L'Abandon, La Toilette, Le Vannier, Les Richesses*. Le peintre avait eu, semble-t-il, quelque hésitation sur les sujets à retenir, puisqu'on connaît un véritable mémoire de son ami, le critique Bachaumont qui lui avait proposé une dizaine de sujets de tableaux sur ce thème. C'étaient 1º *Psyché enlevée par les Zéphyrs au milieu d'une solitude*, 2º *Psyché reçue par les Nymphes à l'entrée du Palais de l'Amour*, 3º *La Toilette de Psyché environnée de Nymphes qui la servent*, 4º *Psyché seule à table, servie par les Nymphes*, 5º *La Lampe*, 6º *Le Palais de l'Amour qui s'en va en fumée*, 7º *Psyché chez les bergères*, 8º *Psyché fouettée par les Nymphes en présence de Vénus*, 9º *Les Noces de Psyché et de l'Amour dans le ciel;* enfin, 10º *La Pompe funèbre de Psyché*.

La comparaison entre les propositions de Bachaumont et les sujets définitivement retenus par Boucher, ainsi que celle des détails suggérés par le critique et du décor imaginé par le peintre, permet d'identifier un certain nombre d'esquisses et d'études préparatoires, ainsi qu'un modèle définitif pour cette Tenture.

L'Arrivée de Psyché reprend le second motif proposé par Bachaumont. L'esquisse du Musée de Blois exposée ici (nº 15) y correspond.

A la Toilette de Psyché, sujet commun au mémoire de Bachaumont et à la Tenture, correspond le projet exposé sous le nº 16.

Nous proposons d'identifier l'esquisse appartenant au Musée des Arts Décoratifs (exposée nº 14) avec un des sujets non retenus : Les Noces de Psyché et de l'Amour dans le Ciel.

14 Psyché et l'Amour recueillis par les Dieux.

Toile. H. o m 36; L. o m 42. Esquisse en camaïeu gris.

L'artiste a choisi le moment où l'Amour, « désespéré de voir Psyché endormie d'un sommeil magique, s'envole vers elle, l'éveille d'une piqûre de ses flèches, et, remontant vers l'Olympe, demande à Zeus la permission d'épouser cette mortelle. » (P. Grimal, Dictionnaire de la Mythologie grecque et romaine, Paris, 1958, art. Psyché). Chose curieuse, cet épisode n'a été retenu ni par Bachaumont, dans ses conseils, ni pour la série des tapisseries. Boucher a, au contraire, traité le thème qui lui fait chronologiquement suite : Le Mariage de Psyché et l'Amour (tableau signé et daté 1744, qui figurait à l'Exposition Boucher 1932, nº 12 - Esquisse dans les coll. Dhios et Barroilhet). Le style de la peinture exposée ici nous laisse penser qu'elle pourrait être antérieure aux autres esquisses du même cycle.

Date : **Avant 1739.**

Hist. : Coll. J. Maciet. Don au Musée des Arts Décoratifs, 6 août 1881.

Exp. : European Masters of the Eighteenth Century, Londres, Royal Academy, 1954, nº 431.

Au Musée des Arts Décoratifs, Paris.

15 Psyché recevant les Honneurs divins.

Toile. H. o m 42; L. o m 54.

Au Salon de 1739, Boucher exposait « un grand tableau d'une largeur de 14 pieds sur 10 pieds de haut (soit environ H. 3 m 25 × L. 4 m 50) représentant *Psyché conduite par le Zéphyr dans le Palais de l'Amour*. Tableau destiné a être exécuté en tapisserie pour le Roi, à la Manufacture de Beauvais.

Nous proposons de voir dans l'esquisse exposée ici la première pensée pour cette grande composition, bien qu'elle ait été gravée par N. Pariseau sous le titre *Psyché refusant les honneurs divins*. En effet, elle correspond au deuxième tableau dont Bachaumont avait suggéré le sujet à Boucher, soit *Psyché reçue par les Nymphes à l'entrée du Palais de l'Amour*. Le peintre en a fait d'autre part le premier épisode de la série des cinq tapisseries dont les premieres sortirent des ateliers de Beauvais en 1741.

Il convient dès à présent de noter que cette esquisse, comme d'autres qui ont été identifiées pour le même thème général, est plus fidèle à la suggestion de Bachaumont qu'à la réalisation effective en tapisserie. En effet, l'essayiste écrivait à son ami : « Je ne suis pas embarrassé de l'architecture. Je sais comme vous la faites. » Et nous avons ici un brillant palais de rêve, qui n'est pas sans rappeler ceux que J.F. de Troy avait peints, quelques années auparavant, pour la Tenture de l'Histoire d'Esther, dont les premières esquisses datent de 1736.

Date : **Vers 1736-1739.**

Hist. : Très probablement, Vte Saly, 14 juin 1776, nº 9. - Coll. Rosat; legs au Musée de Blois vers 1882.

Exp. : Quelques Chefs-d'Œuvre du Loir-et-Cher, Château de Blois, 1961.

Bibl. : Catalogue du Musée de Blois, 1888, nº 11. - A. Michel, 1886, p. 46. - A. Michel, 1906, p. et cat. nº 585. Vr. aussi Bachaumont. Recueil Mss. de l'Arsenal, 327 H.F. publié in La Revue Universelle des Arts, T.V. p. 458

Au Château - Musée de Blois.

16 La Toilette de Psyché.

Toile. H. o m 55; L. o m 67.

Projet pour la troisième pièce de la Tenture de l'Histoire de Psyché, qui a été tissée en **deux** largeurs par la Manufacture de Beauvais. Une pièce en carré correspondant exactement, en sens inverse, à la présente composition. Une autre, plus large, comportait, derrière le groupe principal, une jeune suivante apportant des fleurs, une autre accoudée à la balustrade, un coussin supportant une cassette à bijoux et une cassolette sur un trépied.

Il est intéressant de comparer, pour le processus de l'élaboration du thème pictural chez Boucher, ce projet avec la seconde esquisse en grisaille des collections Marcille et Schapiro (Vte Marcille, 6 mars 1876, nº 7. Exp. European Masters of the Eighteenth Century, nº 449).

En effet, dans la première idée, le peintre a subi l'enthousiasme de son inspirateur, Bachaumont, qui évoquait la scène : « ... Que la chambre de Psyché est belle et riche. On voit dans le fond une partie d'alcôve, sous laquelle il y a un lit à baldaquins qui fait venir l'eau à la bouche. » Au contraire, dans ce tableau comme dans la tapisserie, la scène a été transportée en plein air mais l'artiste a conservé le groupe de Psyché se contemplant dans le miroir avec ses deux servantes derrière elle, occupées à la coiffer. Cette jeune femme assise, de profil, les jambes croisées, notons au passage que c'est la conception première de la Diane au repos du Musée du Louvre, de 1742, où la déesse est seulement un peu plus penchée en avant avec le bras gauche un peu plus plié.

On connaît un dessin à la sanguine rehaussé de blanc sur papier gris, qui a figuré à la Vte du 17 avril 1899, nº 21 et qui présentait une première idée pour la Psyché à sa toilette, très différente du modèle qui a été adopté par la suite.

Un dessin préparatoire pour la tête de la suivante assise, de dos, à gauche, appartenait en 1958 à Messrs. Agnew, à Londres.

Date : **1739-1741.**

Hist. : Vte Lacroix, 18 mars 1901, nº 92.

Bibl. : P. de Nolhac, 1907, o. 34-35. - « Cailleux 1912. - 1962 », Paris 1963.

<div align="right">Collection particulière, Paris.</div>

Cat. Nº 15

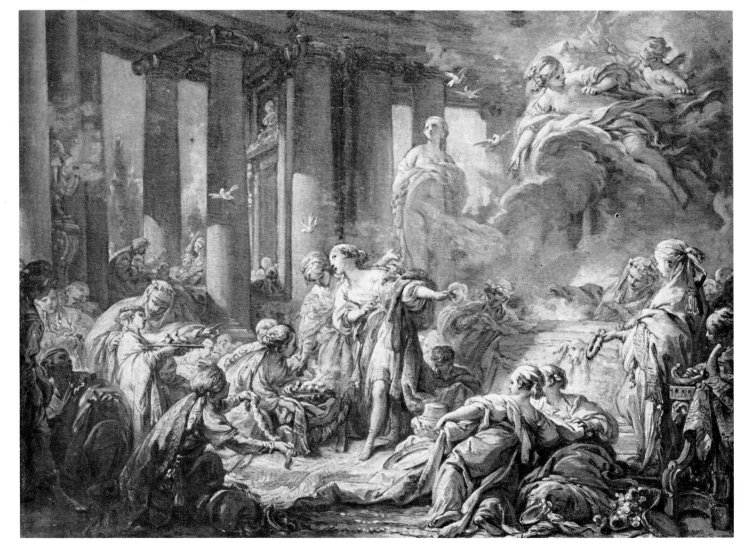

17 Le Déjeuner.

Toile. H. o m 82; L. o m 65. Signé et daté, en bas, à droite : f. Boucher 1739.

Gravé par Bernard Lépicié, en 1744 (annoncé dans le Mercure du mois d'août).

On reconnaît dans cette peinture Madame Boucher, alors âgée de vingt-six ans, avec ses deux premiers enfants : Jeanne-Élisabeth-Victoire, née en 1735, et Juste-Nathan, né en 1736. L'intérieur doit être celui où Boucher vivait alors, rue Saint-Thomas-du-Louvre, près de l'hôtel de Longueville.

Un dessin aux deux crayons pour le jeune homme qui sert le chocolat, mentionné par les Goncourt dans la Coll. de Mme de Conantré (T.I., p. 254 et 291), et répertorié par A. Michel (Cat. nº 1278), appartient aujourd'hui à l'Art Institute de Chicago. Un autre dessin, portant une fausse indication « Chardin », et représentant la jeune femme assise, à droite, goûtant le chocolat, appartient à la Coll. de Liechtenstein, à Vaduz.

Les Goncourt citent en outre (p. 290) une étude peinte pour la jeune femme en pelisse prenant le chocolat dans le Déjeuner, à la vente du 19 janvier 1778. Cette vente est celle de Dézallier d'Argenville (Lugt 2240) qui ne comportait que des dessins et il s'agit donc, très probablement, du dessin de la coll. de Liechtenstein.

Un dessin aquarellé, en contre-partie, donc d'après la gravure, figure avec l'attribution à Leprince, dans une Vente du 13 avril 1910, nº 5, repr. puis, à la Vte E.M. Hodgkins, du 30 avril 1914, nº 11.

Date : **1739.**

Hist. : Au dos du châssis, une étiquette où on lit : Heedham Liner laisse entendre que cette peinture a été rentoilée en Angleterre. Vte du 26 mars 1749 (Mirabeau, Lempereur, Gersaint, Araignon et Delaporte), par Gersaint, nº 50. - Vte Rousteau, 5 juin 1769, nº 51. - Vte Gueting, 19 février 1848. - Vte Camille Marcille, 11 janvier 1857, nº 6. - Vte du 13 avril 1881, par Georges. - Coll. du Dr Malécot, Legs au Musée du Louvre en 1894.

Exp. : La Vie Parisienne au XVIIIe siècle, Paris, Carnavalet, 1928, nº 27. - Exp. du Thé et du Café, Musée de la France d'Outre-Mer, 1936-1937.

Bibl. : Goncourt, T.I. p. 254, et 291. - A. Michel, 1886, p. 56. - M. Tourneux, *in* Gaz. des Bx. Arts, 1897, T. II, p. 390. - Kahn, 1904, p. 59-60, repr. p. 40. - A. Michel, 1906, p. 64, cat. nº 1157 et 1184. - P. de Nolhac, 1907, p. 138. - Fenaille, 1925, p. 41, repr. p. 33. - L. Gillet, La Peinture au Musée du Louvre, Le XVIIIe Siècle, p. 53, pl. 56.

Au Musée du Louvre, Paris.

18 La Prédication de Saint Jean-Baptiste.

Papier. H. o m 39; L. o m 30. Esquisse en grisaille.

Date : **Autour de 1740.**

Serait un projet pour le tableau de Boucher conservé à la cathédrale Saint-Louis de Versailles, dans la troisième chapelle du chœur, au sud.

Hist. : Vte Deshays, 14 mars 1765. - Vte Trouard, 22 février 1779. - Vte Sireul, 3 décembre 1781 - Vte M..., 18 novembre 1803, nº 3. - Coll. Lavalard; don au Musée en 1890.

Bibl. : A. Michel, 1906, cat. nº 711. - Nolhac, 1907, p. 107. - A. Boinet, Le Musée d'Amiens, Musée de Picardie, Peintures, 1928, p. 34.

Au Musée de Picardie, Amiens.

19 *Femme nue, étendue, de dos.*

Sanguine et pierre blanche sur mise en place à la pierre noire. H. o m 235; L. o m 360.

Ce dessin nous semble directement inspiré par une peinture perdue de Watteau (vendue comme attribuée à Boucher à la Vte V... le 6 mai 1909, nº 1) Boucher avait déjà pris à Watteau le thème de cette femme couchée dans le célèbre dessin de l'École nationale des Beaux-Arts (publié et repr. par Pierre Lavallée. Dessins français du XVIIIe siècle à la Bibliothèque de l'École nationale des Beaux-Arts, Paris, 1928, nº 19). On retrouve ce motif dans toute une série de dessins et de peintures de Boucher, notamment dans le Lever du Soleil de la collection Wallace et le dessin préparatoire de l'ancienne collection Deligand (Exp. Boucher, 1932, nº 31).

Gravé en sens inverse, avec addition d'un fond de paysage et d'animaux, par Demarteau, nº 240 (tiré du Cabinet de Mme Dazaincourt). Il est possible toutefois que ce fond ne soit pas une addition de Demarteau et que le dessin reproduit par le graveur ait réellement existé, en plus de celui étudié ici.

Date : **Vers 1740.**

Hist. : Peut-être coll. Blondel Dazaincourt. - Coll. Regnard. Vte à Valenciennes, 1887, nº 281.

Bibl. : Pluchart, Cat. du Musée de Lille, nº 1126.

Au Musée des Beaux-Arts, Lille.

20 *La Maison au bord de l'eau.*

Pierre noire et rehauts de craie sur papier gris. H. o m 260; L. o m 376.

Date : **Vers 1740.**

Hist. : Coll. du Chevalier de Damery, dont il porte la marque, en bas et à gauche (Lugt nº 2862).

A Messieurs Cailleux, Paris.

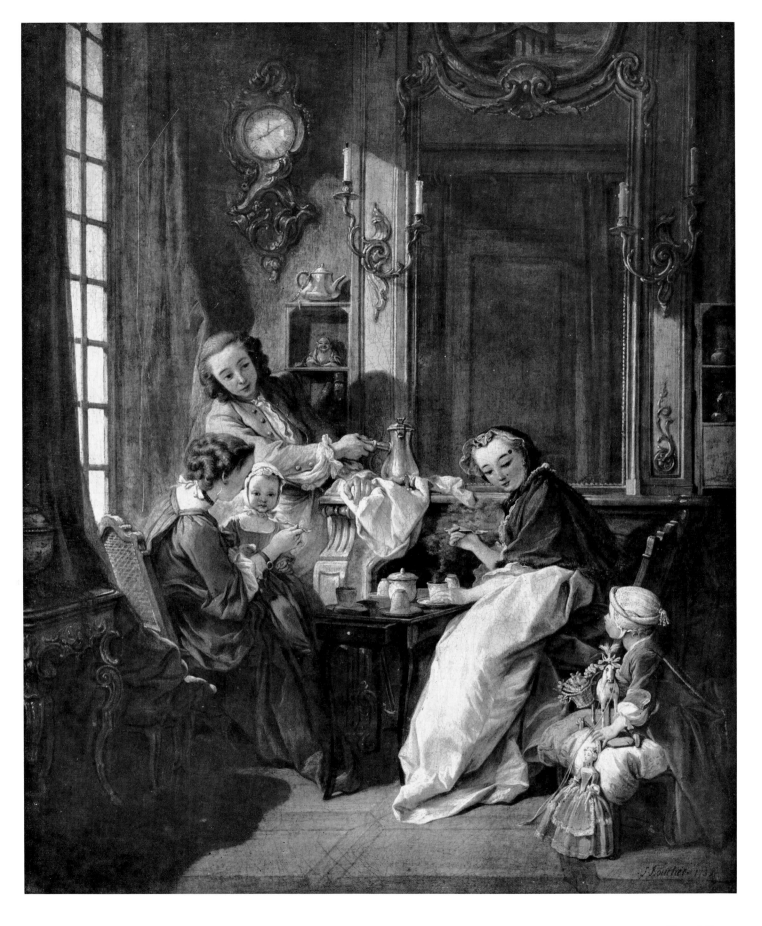

21 Le Hameau d'Issé.

Toile. H. o m 52; L. o m 67.

Boucher exposa au Salon de 1742, sous ce titre « une esquisse de paysage destinée à être exécutée en grand pour l'Opéra ». Elle mesurait 2 pieds sur 3, soit o m 64 × o m 96 environ.

L'Opéra d'Issé, de Destouches et Lamotte, qui date de 1697, fut repris à l'Opéra en 1742 et en 1750. Apollon, déguisé en berger, y séduit la nymphe Issé. C'est revêtu de ses attributs divins qu'on voit Apollon visitant la nymphe dans la peinture de Boucher du Musée de Tours, qui date de 1750.

Un dessin préparatoire : Projet de décoration pour l'Opéra d'Issé, est signalé à la vente Lempeteur, 24 mai 1773, n° 556.

Date : **1742.**

Hist. : Collection Lavalard. Don au Musée d'Amiens, 1890.

Exp. : Le Paysage français de Poussin à Corot, Paris, 1925, n° 31. - Landscape in French Art. Londres, Royal Academy, 1949, n° 107. - Het Frans Landschap, Amsterdam, 1951, n° 3. - Le Siècle du Rococo, Munich, Résidence, 1958, n° 12.

Bibl. : Goncourt, T.I., p. 153-154. - A. Michel, 1886, p. 48 et 54. - G. Kahn, 1904, p. 35 et 80. - A. Michel, 1906, cat. n^os 1747 et 2461. - P. de Nolhac, 1906, p. 41. - Le Paysage français de Poussin à Corot, Exposition du Petit Palais, 1925, p. 47-48, pl. XXXVIII. - J. Magnin, Le Paysage Français des enlumineurs à Corot, 1928. p. 127. - A. Boinet, Le Musée d'Amiens, Musée de Picardie, Peintures, 1928, pl. 33. - Boris Lossky, L'Apollon et Issé dans l'œuvre de François Boucher, *in* G.B.A. novembre 1954, p. 239. - H. Tintelnot, Barock Theater und barock Kunst, 1939, p. 185. - A. Schönberger et H. Soehner, L'Europe du XVIII^e siècle, Munich et Paris, 1960, pl. 168.

Au Musée de Picardie, Amiens

Cat. N° 21

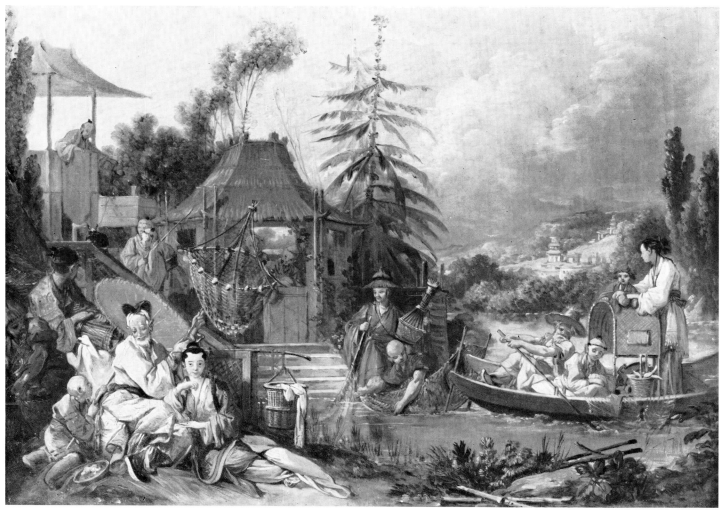

Cat. Nº 23

LES CHINOISERIES

François Boucher a sacrifié au « goût chinois » pendant près de vingt ans. Il a commencé par graver d'après Watteau pour Julienne, douze planches de la série des *Figures Chinoises et Tartares* du Château de la Muette (D. et V. 234-245). En 1740, Huquier grave d'après lui *Les Cinq Sens* représentés par des Chinoiseries. C'est le même Huquier qui rendra en taille-douce la série des Chinoiseries destinées à être exécutées en tapisserie, dont le Musée de Besançon conserve les esquisses.

Enhardi par son succès, Boucher dessine cinq nouvelles Chinoiseries dont l'exécution est confiée à Aveline, vers 1748. Celui-ci avait déjà gravé des Chinoiseries d'après Mondon en 1730 ; il devait en inciser d'autres d'après Pillement en 1759. Quant à Boucher, il recevait la commande de deux dessus de porte de « Vues chinoises » destinées à être placées à Bellevue dans un boudoir en perse bordé d'or.

Il se consacrait tellement à ce genre à la mode, que, dans ses «Observations sur les arts et quelques travaux de peinture, de sculpture », exposés au Louvre en 1748, le critique Saint-Yves pouvait le mettre en garde contre « l'étude habituelle du goût chinois, qui est peut-être sa passion favorite» et qui finira peut-être par « altérer la gravité de ses contours ». (Leyde 1748, p. 26, 28, 29).

22 La Chasse Chinoise.

Toile. H. o m 40; L. o m 47. Pendant du suivant.

23 La Pêche Chinoise.

Toile. H. o m 39; L. o m 47.

La série des neuf esquisses conservées au Musée de Besançon, tout en étant vraisemblablement inspirée par des dessins envoyés par le Jésuite Attiret (de Dôle en Franche-Comté), peintre de l'Empereur de Chine, témoigne par ailleurs de l'inclination de Boucher pour l'inspiration théâtrale. Il semble en effet qu'on doive rapprocher ces compositions du ballet de Noverre, « Les Fêtes Chinoises ».

Sous le titre *Le Bateau de Pêche* une peinture reproduisant la partie droite de *La Pêche chinoise* a figuré dans les collections Charles-Michel et Fauchier-Magnan. Ses dimensions (o m 39 × o m 29) empêchent d'y voir un des dessus de porte commandés pour Bellevue. Il en est de même pour *Les Pêcheurs chinois,* des collections C. Lelong (1903) et Bayer (1905), qui appartient au Musée Boymans-Van Beuningen à Rotterdam. Cette peinture, où l'on retrouve le vieillard pêchant à la ligne, accompagné d'une jeune femme, qu'on voit à gauche de *La Pêche Chinoise,* mesure o m 37 × o m 52

Date : **1742.**

Hist. : Salon de 1742. - Coll. Bergeret de Grandcourt, Vte du 24 mars 1786, nᵒˢ 55 : La Pêche Chinoise, et 56 : La Chasse Chinoise. Toute la série acquise par Pierre-Adrien Pâris fut léguée par lui à la Bibliothèque de Besançon. - Mise en dépôt au Musée en 1843.

Exp. : Le Paysage français de Poussin à Corot, Paris, 1925, nᵒˢ 25 et 26. - European Masters of the Eighteenth Century, Londres, Royal Academy 1954 (La Chasse, nᵒ 450). - Schönheit des 18 Jahrghunderts, Zurich, Kunsthaus, 1955, nᵒˢ 31 et 32. - Besançon, Le plus ancien Musée de France, Paris, Arts Décoratifs, 1957, nᵒˢ 12 et 13. - Le Siècle du Rococo, Munich, Residence, 1958 (La Pêche, nᵒ 14).

Bibl. : P.-A. Pâris, Catalogue de mes livres... tableaux et dessins en bordure, Mss. autographe, 1806, nᵒ 89. - Lancrenon, Cat. du Musée de Besançon, 1844, nᵒˢ 18, 19. - A. Castang, Hist. et Description du Musée de Besançon, *in* Inventaire des Richesses d'Art de la France : Mts. Civils, T.V., Paris, 1889, p. 19-20. - A. Michel, 1886, p. 70. - G. Kahn, 1904, o. 75-76. - A. Michel, 1906, cat. nᵒ 2474. - P. de Nolhac, 1907, p. 44 (1925, p. 90). - Haldane Mc Fall, Boucher, 1908, p. 36. - Louis Réau, La Peinture française au XVIIIᵉ siècle, 1925, t. I, p. 42. - M. Fenaille, 1925, p. 59-92. - T. Bodlain, From Poussin to Corot, *in* The Burlington Magazine, 1925, nᵒ 47, p. 4. - The Chinese Fair, *in* Bull. of the Minneapolis Institute of Arts. T. 35, 1946, p. 95. - M. Florisoone, La Peinture française, Le Dix-Huitième Siècle, 1948, p. 46. - Cat. des Salles de Peinture, 1949, nᵒ 137, 138. - A. Schönberger et H. Soehner, Le Siècle du Rococo, Munich et Paris, 1960, pl. 219. - G. Wildenstein, Jacques-Onésyme Bergeret de Grandcourt, amateur de Boucher et de Fragonard, *in* G.B.A. 1961

Au Musée des Beaux-Arts, Besançon.

24 *La Curiosité Chinoise.*

Sanguine. H. 0 m 390; L. 0 m 200. Pendant du suivant.

25 *Le Jardin Chinois.*

Sanguine. H. 0 m 390; L. 0 m 200.

Études pour les peintures de même sujet, de mêmes mesures et portant ces titres appartenant au Musée de Besançon (Vr notice des nᵒˢ 22 et 23). Toutes deux ont été gravées par Huquier et par Ingram.

Date : **1742.**

Hist. : Faisaient vraisemblablement partie des dessins de Boucher à sujets chinois, qui passèrent à la Vente Huquier, 1771, qui ne sont pas décrite au catalogue. - Coll. Paul Chevallier. - Cailleux.

Exp. : Le Dessin français de Watteau à Prud'hon, Paris, Cailleux, 1951, nᵒˢ 21 et 22. - European Masters of the Eighteenth Century, Londres, Royal Academy, 1954, nᵒˢ 279 et 283. - Schönheit des 18 Jahrhunderts, Zurich, Kunsthaus, 1955, nᵒˢ 40 et 42. - De Watteau à Prud'hon, Paris, Galerie Beaux-Arts, 1956 (H.C.).

Collection particulière, Paris.

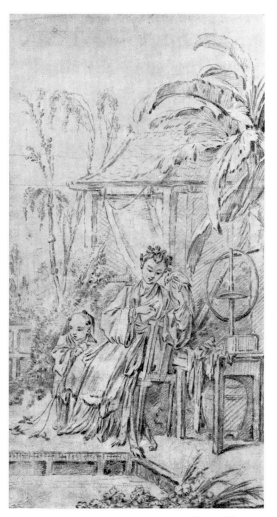 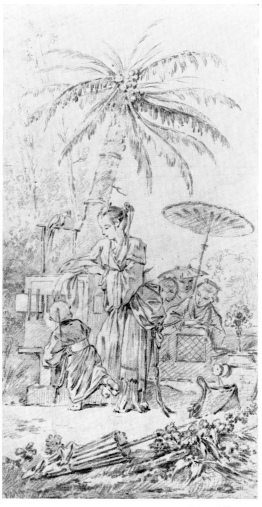

Cat. Nᵒ 25 Cat. Nᵒ 24

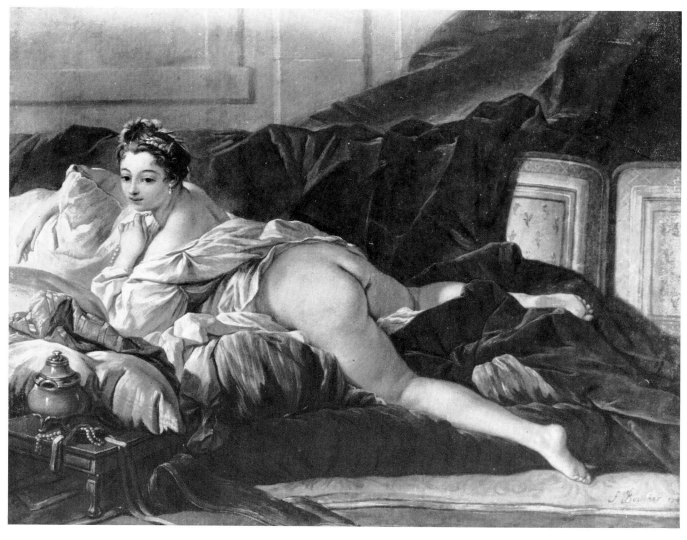

Cat. Nº 27

26 *Le Mérite de tous Païs.*

Sanguine. H. o m 256; L. o m 182.
Gravé sous ce titre par Aveline le jeune.
Date : **Vers 1744-1748.**
Hist. : Vte Aymard, 1er décembre 1913, nº 17. Coll. Cailleux.
Bibl. : A. Michel, 1906, cat. nº 2489.

Collection particulière, Paris.

27 *L'Odalisque.*

Toile. H. o m 53; L. o m 65.
On a vu successivement dans le personnage représenté ici Madame de Pompadour (cat. de la Vte Rothan 1890) et Victoire O'Murphy (Nolhac et Ch. Sterling). Nous proposons de l'identifier avec la jeune Madame Boucher, (Victoire O'Murphy ayant neuf ans quand cette peinture fut exécutée par Boucher) pour des raisons de ressemblance qui seront explicitées dans un article à paraître dans « L'Art du XVIIIe siècle » (*in* The Burlington Magazine).
Date : Signé et daté, en bas et à droite : f. Boucher 174 (2). Si le dernier chiffre de la signature est bien un 2, cette peinture serait la première d'une série dont on connaît plusieurs exemplaires. Le plus célèbre, est celui de la collection Schlichting au Musée du Louvre daté de 1743 ou 1745.
Hist. : Pourrait être le tableau qui a figuré aux Vtes Peters, 9 mars 1779 et, où, Dubois, 31 mars 1784. Commerce parisien pendant la guerre. - Acquis par le Service de la Récupération artistique, 1945. - Dépôt au Musée de Reims, 1951.
Bibl. : Hermann Voss. Repliken im Œuvre von François Boucher, *in* Studies on the History of Art, dedicated to William E. Suida, Londres, 1959, p. 353-360. - Et toute la bibliographie relative au thème de l'Odalisque chez Boucher, notamment : Mantz, 1880, p. 99. - A. Michel, 1886, p, 58. - A. Michel, 1906, p. 50 et cat. nº 1175, 1193 et 1225. - P. de Nolhac, 1907, p. 72 et cat. p. 141-142. - Fenaille, 1925, p. 63. - Ch. Sterling, Boucher et les O'Murphy, *in* L'Amour de l'Art, juin 1932, p. 191-193. - J. Adhémar, Sirette Casanova et Boucher, *in* La Revue française, juin 1957, p. 37-40. - **Paul Frankl, Boucher's girl on the couch**, *in* Essays in honor of Edwin Panofsky, New York, 1961 p. 138-152.

Au Musée des Beaux-Arts, Reims.

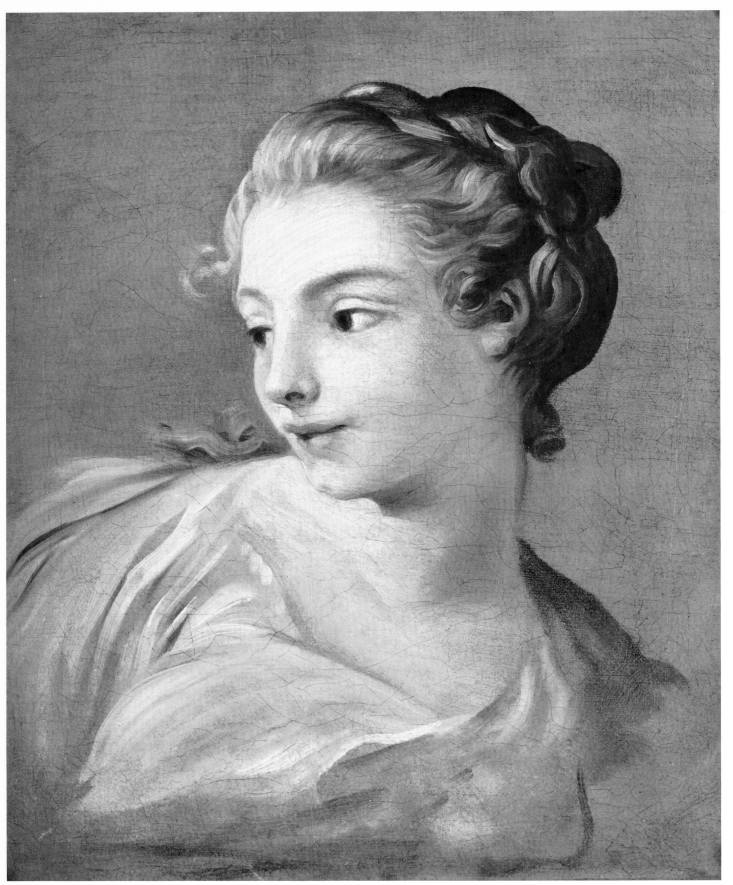

Cat. Nᵒ 28

28 Portrait de Jeune Femme.

Esquisse. Toile. H. o m 46; L. o m 38.
Le visage de cette jeune femme et l'angle sous lequel il est peint sont à rapprocher du dessin ayant figuré à la vente Léon Michel-Lévy, 17 juin 1925, nᵒ 37, et surtout, de la jeune femme du *Calandrier des Vieillards* (exp. nᵒ 29).

Date : **Vers 1743.**
Hist. : Coll. Cailleux.

Collection particulière, Paris.

29 Le Calandrier des Vieillards.

Toile. H. o m 285; L. o m 355. Camaïeu brun bordé de vert.

Il s'agit d'un des quatre sujets d'après les contes de La Fontaine qui ont été peints par Boucher directement en vue de la gravure, en 1744 et 1745. Les trois autres sont : *La Courtisane Amoureuse* et *Le Fleuve Scamandre*, qui ont été gravés, comme le Calandrier des Vieillards par Larmessin in folio en largeur; et : *Le Magnifique* qui a été gravé in folio en hauteur.

Un dessin préparatoire à la pierre noire, est signalé par A. Michel (n° 2573) aux ventes Roblin du 20 mars 1899 et du 4 mars 1901. Il avait les mêmes dimensions que la peinture.

Date : Signé et daté en bas et au centre,: f. Boucher **1745**.

Hist. : La peinture pour le Calandrier des Vieillards a figuré, avec Le Magnifique à la Vte Blondel d'Azaincourt, le 18 avril 1770, n° 30 (A. Dubois). On la retrouve à la Vte Sireul, le 3 décembre 1781, n° 33. - Coll. Rodolphe Schwartz. - Wildenstein. - Cailleux.

Exp. : Les Artistes du Salon de 1737, Paris, Grand Palais, 1930, n° 14. - Esquisses et maquettes de l'École française du XVIIIe siècle, Paris, Cailleux, 1934, n° 8.

Bibl. : A. Michel, 1886, p. 56. - Kehn, 1904, p. 32. - A. Michel, 1906, p. 49, cat. n° 1145.

Collection particulière, Paris.

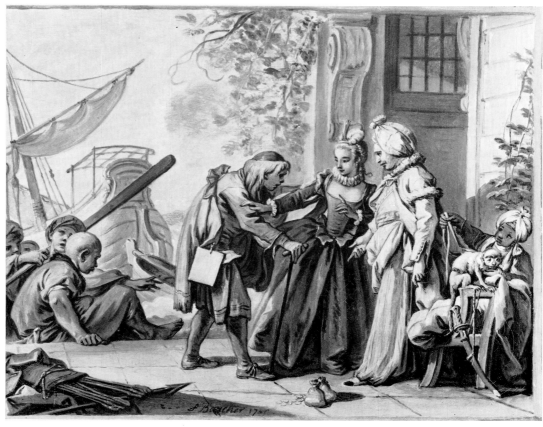

Cat. N° 29

30 *La Dessinatrice et son Modèle.*

Plume et sépia, rehaussé de lavis de bistre. H. o m 154; L. o m 130.

Gravé à l'eau-forte par Watelet en 1754.

Un dessin d'inspiration analogue, également à la plume et au lavis, représentant un peintre à son chevalet et son modèle, appartenait à la collection Paul Chevallier.

Date : **Vers 1745.**

Collection particulière, Paris.

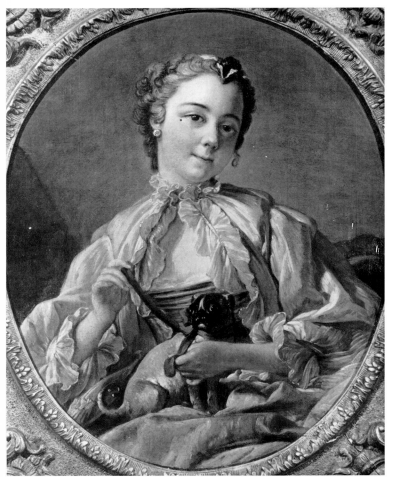

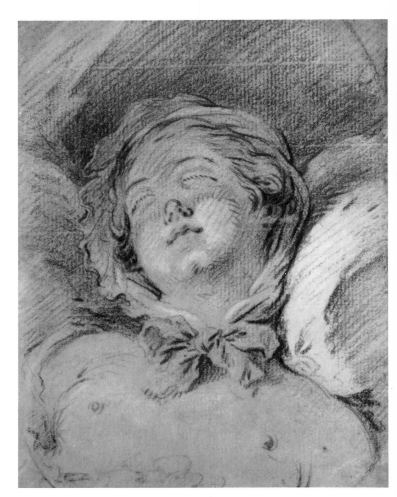

Cat. Nᵒ 31 Cat. Nᵒ 32

31 Portrait de Madame Boucher.

> Toile, ovale. H. o m, 34; L. o m, 28.
>
> *Date :* D'après la comparaison avec le portrait de Mme Boucher sur un sopha, de la collection Frick, daté de 1743, et provenant aussi de la coll. Bardac, nous pensons que ce tableau a été peint aux environs de **1745.**
>
> *Hist. :* Coll. C.J. Wertheimer. - Joseph Bardac.
>
> *Exp. :* Boucher, Paris, Charpentier, 1932, nᵒ 99.
>
> *Bibl. :* J.J. Foster, French Art from Watteau to Prud'hon, Londres, 1906, vol. II, repr. pl. XXXVI. - P. de Nolhac, 1907, repr. p. 98.
>
> *A Mme Hector Petin, Paris.*

32 *Tête de Jeune Femme endormie.*

> Trois crayons. H. o m 154; L. o m 118.
>
> Il nous semble évident, à la forme des sourcils, du nez, de la bouche, que le modèle de ce dessin est le même que celui du tableau précédent.
>
> Un dessin analogue : Tête de jeune femme endormie et vue en raccourci, a figuré dans la Coll. du chevalier de Damery dont il portait la marque, et à la Vte du baron Brunet-Denon, le 2 février 1846 (Bibl. A. Michel, 1906, nᵒ 2072).
>
> *Date :* **Vers 1745.**
>
> *Hist. :* Coll. Lucien Guiraud, Vte le 14 juin 1956, nᵒ 45.
>
> *Exp. :* Le Dessin français de Watteau à Prud'hon, Paris, Cailleux, 1951, nᵒ 14.
>
> *Collection particulière, Paris.*

33 La Collation sur l'Herbe.

Toile. H. o m 59; L. o m 91. Signature partiellement effacée, à droite, sous le dressoir.

Un dessin préparatoire pour le valet présentant un plateau de fruits figure à la présente exposition (Vr nº 34). Le Musée d'Orléans possède un dessin à la sanguine où l'on retrouve, parmi d'autres jeunes seigneurs, l'homme vu de profil, incliné vers la gauche, le tricorne à la main droite.

Enfin, Richard Owen avait prêté à l'Exposition Boucher de 1932, un dessin à la sanguine (nº 40), provenant de la collection Marius Paulme, qui représentait une femme assise, de profil à droite, tenant son éventail; il est repris presque textuellement dans la peinture. Or ce dessin était une étude pour *Le Magnifique* gravé par de Larmessin d'après la grisaille de 1745.

Date : **Vers 1745-1747.**

Hist. : A la vente Blondel d'Azincourt, le 10 février 1783, nº 42, figuraient : *Une collation champêtre* et, *Un Bal champêtre :* T.H. o m 62; L. o m 81. Malgré la différence des mesures, il est très possible qu'il s'agisse de ce tableau et de son pendant. A une vente anonyme faite par l'expert Laneuville, le 29 mars 1857, on retrouve : *Le Goûter sur l'herbe* et, *La Danse champêtre,* dont les dimensions ne sont pas précisées. Mais le catalogue indique : « Ce sont des pastorales à la manière de Watteau, des scènes champêtres dont les acteurs sont des personnages de la première distinction.

« Ces deux ravissantes compositions, du plus beau faire de Boucher, ont appartenu à Mme de Pompadour; et il est de tradition dans la famille qui les possède aujourd'hui, qu'elles ont été payées 24.000 francs à l'artiste lui-même par la Marquise, alors Madame Lenormand d'Étioles, après l'établissement de cette dame à la Cour. Son mari le donna à l'aïeul du propriétaire actuel. » Cette description de l'origine tient du plus pur roman. Lenormand d'Étioles n'a rien hérité de la Marquise de Pompadour, dont il était séparé de biens dès le 16 juin 1745. Tout ce qu'elle possédait alla à son frère cadet, François Abel Poisson, marquis de Marigny, et à un cousin éloigné, Gabriel Poisson de Malvoisin (Vr à ce sujet : L'Inventaire des biens de Madame de Pompadour rédigé après son décès, publié par Jean Cordey, Paris, 1939, Introduction p. VIII). Aucun tableau de Boucher correspondant à ces deux sujets ne se retrouve à l'Inventaire notarié de ses biens ni ne figure dans les ventes de sa collection en 1766, ou de celle de son frère, en 1782.

Coll. Marquis de Chaponnay. - Nathan Wildenstein. - Madame Louis Paraf. - Espirito Santo.

Exp. : Le XVIIIᵉ siècle aux champs, Paris, Bagatelle, 1929, nº 4. - Réhabilitation du Sujet, Paris, A. Seligmann, 1934, nº 15.

Bibl. : Les tableaux de la vente Blondel d'Azincourt et de la vente Laneuville de 1857 sont mentionnés par Kahn, 1904, p. 64, note 1, par A. Michel, 1906, cat. nº 1433 et 1471 et par P. de Nolhac, 1907, p. 134.

Au comte et à la comtesse René de Chambrun, Paris.

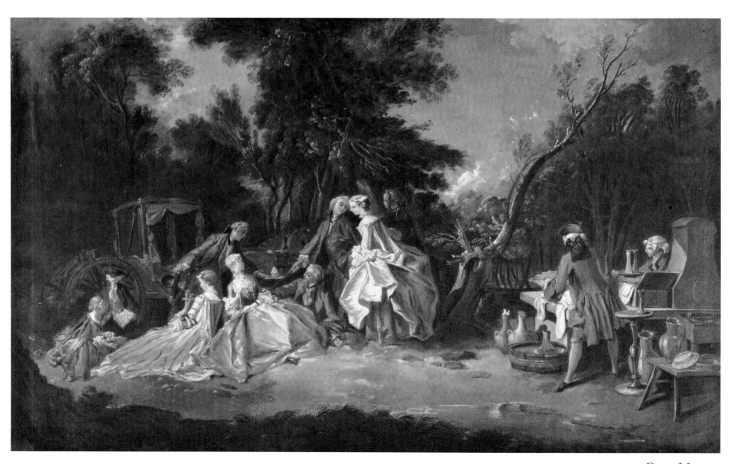

Cat. Nº 33

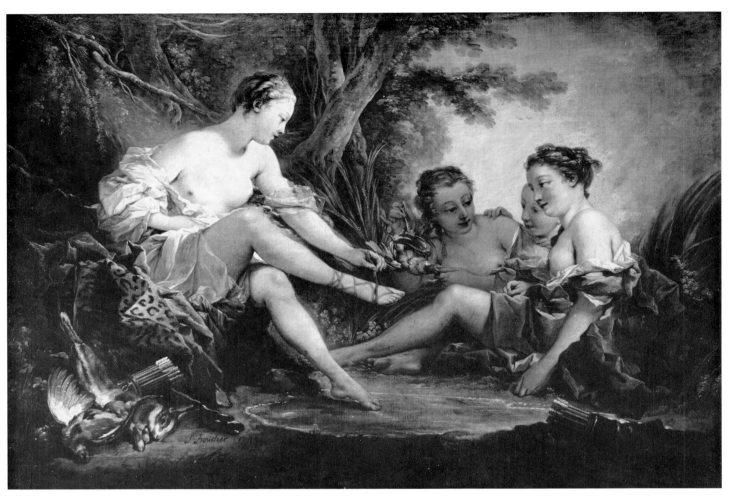

Cat. N° 34

34 Retour de Chasse de Diane.

Toile. H. o m 94; L. 1 m 32.

Ancien dessus de porte chantourné qui a été agrandi en bas surtout au centre, sur les côtés, aux deux écoinçons supérieurs et en haut. Dimensions originales maximales, vue : H. o m 84; L. 1 m 30.

Date : Signé et daté en bas et à gauche : f. Boucher **1745.**

La figure de Diane reprend en sens inverse, avec des variantes sensibles, notamment dans les bras, celle de la Diane nue, qu'on voit sur *Le Repos de Diane,* de 1742, au Musée du Louvre. La nature morte au lièvre et au perdreau, à gauche, rappelle de même celle qu'on voit à droite dans la peinture du Louvre.

La Wallace Collection conserve (nos 445 et 447) un *Printemps* et un *Automne* représentés par deux nymphes accompagnées chacune de deux amours, signés et datés de 1745, qui ont des mesures toutes proches de cette peinture (o m 915 × 1 m 250 dans leur état actuel), et qui présentent des traces de chantournement qui permettent de se demander s'ils n'ont pas fait partie, avec le *Retour de Chasse de Diane,* et son pendant : *Les Confidences Pastorales,* d'un même ensemble décoratif. Selon Gaston Brière, les quatre peintures étaient à l'origine des dessus de porte du Cabinet de la Pendule à Versailles.

Hist. : Avec son pendant : Les Confidences Pastorales, coll. de Mme Chaillou, à Châteaudun, Vte à Paris, G. Petit, 2 décembre 1911, n° 1. Les Confidences Pastorales ont figuré à nouveau à une Vte du 13 mars 1922, n° 15, repr. (Coll. du Prince Jacques de Broglie).

Exp. : Le Siècle du Rococo, Munich, Résidence, 1958, n° 15.

Bibl. : Ed. Jonas, cat. du Musée Cognacq-Jay, Paris, 1930, n° 10. - A. Schönberger et H. Soehner, L'Europe du XVIIIᵉ siècle, Munich et Paris, 1960, pl. XXVII.

Au Musée Cognacq-Jay, Paris.

35 *Valet présentant un Plateau de Fruits.*

Sanguine. H. o m 207; L. o m 140. Signé en bas, à droite : f. Boucher, de façon identique au dessin préparatoire pour le même tableau, du Musée d'Orléans.

Étude pour *La Collation sur l'Herbe* de la collection de Chambrun (n° 33).

Date : **Vers 1745-1747.**

Hist. : Coll. Joseph-Rignault, dont il porte la marque en bas, à gauche (Lugt n° 2218).

Collection particulière, Paris.

36 *Jeune Paysan assis.*

Pierre noire. H. o m 184; L. o m 150.

Gravé en manière de sanguine, en sens inverse par Demarteau (n° 179).

Date : **Vers 1745.**

Hist. : Coll. de Mme Dazaincourt (selon Demarteau).

Collection particulière, Paris.

37 *Femme au pipeau.*

Dessin pastellisé. H. o m 245; L. o m 360.

Ce dessin est une étude pour le personnage principal du tableau de la Wallace Collection : *Nymphe avec des amours et des emblêmes musicaux* (n° 481), ainsi que pour un tableau, de même sujet, daté de 1752, et provenant de la collection R.M. Cumberlege-Ware (Vte à Londres, Christie's, 1er juin 1956, n° 28, repr.).

Un dessin analogue avec des variantes, a été gravé par Demarteau (n° 83).

Date : **Vers 1745-1750.**

Exp. : French Master Drawings of the 18 th Century, Londres, Matthiesen, 1950, n° 10. - Le Dessin français de Watteau à Prud'hon, Paris, Cailleux, 1951, n° 7. - Figures nues de l'École française, Paris, Charpentier, 1953, n° 18. - Femmes, Dessins de maîtres et petits maîtres du XVIIIe siècle, Grasse, Musée Fragonard, 1962, n° 5, repr. pl. 11.

Collection particulière, Paris.

38 Apollon couronnant les Arts.

Toile. H. o m 64; L. o m 82. Signé en bas et à gauche : f. Boucher.

Date : M. Lossky voit dans cette peinture un projet de rideau de théâtre. La silhouette de la joueuse de pipeau, sur un nuage, vers la gauche, qui n'est pas sans analogie avec le dessin exposé sous le n° 37, le petit groupe des génies au premier plan à gauche, très proche de celui qu'on voit dans *Les Forges de Vulcain,* de la collection La Caze, de 1747, nous font assigner à ce tableau une date aux environs de **1745-1750.** A cette époque Boucher travailla notamment aux décors de la *Persée,* de Quinault et Lulli (1746-1747) et du ballet d'*Athys* (1747).

Hist. : Coll. Anatole de Montaiglon, avant 1880. Legs au Musée de Tours en 1895.

Exp. : Les artistes du Salon de 1737, Paris, Grand Palais, 1930, n° 21. - Trois Siècles de Peinture française, Genève, Musée Rath, 1949, n° 63. - Chefs-d'œuvre du Musée de Tours, Vienne, Institut français, Palais Lobkovitz, 1957, n° 32. - Le Siècle du Rococo, Munich, Résidence, 1958, n° 20. *Bibl.* : Mantz, 1880, p. 104. - A. Michel, 1906, cat. n°s 79 et 894. - B. Lossky, Les Boucher de Chanteloup au Musée des Beaux-Arts de Tours, *in* B.S.H.A.F., 1951, p. 74-80. - B. Lossky, Inventaire des Collections publiques françaises, Peintures du XVIIIe siècle à Tours, Paris, 1962, n° 8.

Au Musée des Beaux-Arts, Tours.

39 Enée présenté par Venus aux Dieux.

Toile, sur papier, ovale. H. o m 235; L. o m 325 (châssis légèrement agrandi en haut et en bas : o m 210 × o m 315). Camaïeu brun.

Le Cabinet des Dessins du Musée du Louvre possède une autre peinture en camaïeu, ovale, représentant *Vénus aux Forges de Vulcain* (o m 327 × o m 330, n° 26214; Inventaire général par Guiffrey et Marcel, t. II, n° 1357) qui est l'esquisse du tableau commandé en 1746 pour les appartements du Dauphin à Versailles, et que, finalement, Louis XV s'attribua pour sa chambre à coucher à Marly. Or, cette peinture avait un pendant : l'*Apothéose d'Enée,* ou *Enée présenté par Vénus aux Dieux,* qui a disparu. On peut raisonnablement voir, dans l'esquisse ici décrite, la première pensée pour le second tableau commandé en 1746.

Une autre esquisse, presque identique mesurant H. o m 240 × L. o m 335, a figuré à la **Vente** Alphonse Trézel, 17 mai 1935, n° 43.

Date : **1746.**

Hist. : A une vente Laneuville, du 15 novembre 1813, n° 89, figurait une peinture : *Enée présenté par Vénus aux Dieux.* Il est impossible de dire si ce tableau doit être identifié avec la présente esquisse, celle de la Vente Trézel, ou la grande peinture disparue. On voit de même à la Vente Lebrun, 1791, un *Triomphe de Vénus et Neptune,* grisaille. Puis à la vente Greverath, le 7 avril 1856 une : *Assemblée des Dieux,* beau dessin pour un plafond lavé au bistre et rehaussé de blanc. (A. Michel,

cat. nº 450). - A la vente Camille Marcille, 1875 : Jupiter, Vénus et Neptune. T. H. o m 230 ×
o m 320, camaïeu peint sur papier. - puis aux Vtes Paul de Saint-Victor, 23 Janvier 1882, nº 8.
- Moreau - Chaslon, 28 Janvier 1884, nº 4. - X du 19 avril 1886 : Les Dieux de la Mythologie,
dont la description coïncide avec la peinture étudiée ici. - Coll. Charras, Vte le 2 avril 1917, nº 2.
Bibl. : A. Michel, 1906, cat. vr les nᵒˢ 135, 195, 450. - P. de Nolhac, 1907, vr p. 118 et 134.

Collection particulière, Paris.

40 Le Thé à la Chinoise.

Toile. H. 1 m 04; L. 1 m 45. Camaïeu bleu sur fond gris. Signé et daté en bas et au centre : f. Boucher
1747.
Pendant du *Chinois galant* qui appartient à la Collection C.L. David, à Copenhague.

Date : Le tableau de la collection David porte une date qui a toujours été lue comme 1742. Celle
du Thé à la Chinoise semble ne pouvoir être autre chose que **1747.**

Hist. : En l'absence d'une description plus précise des dessus de porte de Bellevue, il est impossible
d'affirmer que le *Chinois galant* et le *Thé à la Chinoise* correspondent à ces peintures. Il y a toutefois
une possibilité pour qu'il en soit ainsi. - Collection Eugène Féral, Vte le 22 avril 1901, nº 11, repr.

Exp. : Tableaux anciens de décoration et d'ornements, au Musée des Arts Décoratifs, Juillet 1880.

Bibl. : Goncourt, Madame de Pompadour, 1888, p. 95. - Goncourt, T. I, p. 296-297. - A. Michel,
1886, p. 75. - A. Michel, 1906, cat. nº 2484. - P. de Nolhac, 1907, cat. p. 133.

A Messieurs Cailleux, Paris.

41 Jeune Berger dans un Paysage.

Toile. H. o m 89; L. 1 m 21. Signé, en bas à gauche : f. Boucher.

Date : La présence, dans cette composition, d'une sculpture de sphinx qu'on retrouve dans *Le
Concert* du Musée Cognacq-Jay, de 1749, et dans *Les Génies des Arts,* du Musée d'Angers, œuvre
datée de 1751, permet de déterminer la date probable de la peinture. Le style du paysage, toutefois,
comme la silhouette du jeune berger, nous semblent correspondre à une période un peu plus ancienne.
Nous placerons donc cette peinture **entre 1745 et 1750.**

Hist. : Ancienne collection Montaran, léguée en 1858.

Exp. : Trésors du Musée de Caen, Paris, Charpentier, 1958, nº 3. - La Forêt dans la Peinture
Ancienne, Nancy, 1960, nº 7. - Héritage de France, Ottawa, Québec, Montréal, Toronto, 1961-1962,
nº 5. - Quelques œuvres des Écoles italienne et française du Musée des Beaux-Arts de Caen, 1963,
nº 25.

Bibl. : A. Michel, 1906, cat. nº 1718. - Catalogue du Musée, 1907, 1913 et 1928, nº 2. - Le Musée des
Beaux-Arts de Caen *in* Le Figaro artistique, 24 février 1927, p. 307.

Au Musée des Beaux-Arts, Caen.

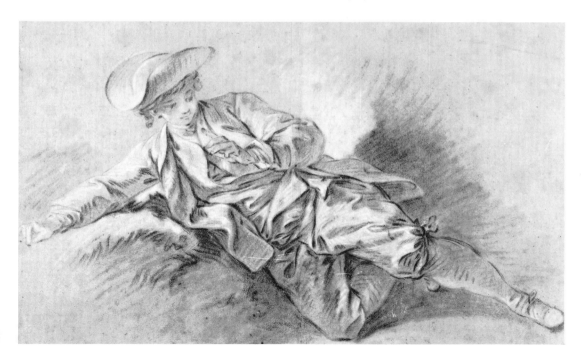

Cat. Nº 43

42 *Le Moulin à eau.*

Pierre noire et sanguine sur papier blanc. H. o m 230; L. o m 350.
Date : **Vers 1745-1750.**
Hist. : Coll. Franck Lamy, Vte à Paris le 25 novembre 1912, nº 8.

A Messieurs Cailleux, Paris.

43 *Jeune homme étendu.*

Crayon noir et craie sur papier teinté. H. o m 290; L. o m 460.
Hist. : Coll. A.S. Drey, Munich, 1927. - Eliot Hodgkin, Londres.

44 *Jeune fille assise, de dos.*

Crayon noir, estompe et rehauts de craie sur papier teinté. H. o m 294; L. o m 418.
Ces deux dessins sont des études pour deux personnages de *La Pipée aux Oiseaux* de la Vte
Michelham (Londres, 23 novembre 1926. nº 286). Ce tableau servit de modèle de tapisserie à la
Manufacture de Beauvais pour la Tenture dite de *La Noble Pastorale.*
Un autre dessin pour cette composition figurait dans la Vte Paulme, 23 mai 1929, sous le nº 30.
Date : La Pipée aux Oiseaux est datée de **1748.**

A Messieurs Cailleux, Paris.

45 *Tête de Jeune Garçon.*

Trois crayons. H. o m 190; L. o m 142.
Date : La comparaison de ce dessin avec les jeunes garçons représentés dans *La Pipée aux Oiseaux,*
de 1748, nous incline à le dater des années **1748-1750.**
Hist. : Vte Baron d'Ivry, 7 mai 1884, nº 75.

A M. Arthur Veil-Picart, Paris.

46 *La Robe de Satin.*

Femme debout, de dos. Pendant du suivant.
Trois crayons sur papier gris rehaussé de pastel. H. o m 515; L. o m 403.
Date : Ce dessin est une étude pour l'un des personnages de *La Fontaine d'Amour,* tableau signé et
daté de **1748,** gravé par Aveline en 1749, et qui servit de modèle pour une des tapisseries de la
Tenture de *La Noble Pastorale.*
Hist. : A la vente Blondel d'Azaincourt, 10 février 1783, nº 144 : « deux études de figures de jeunes
femmes ajustées chacune d'une robe de soie. Ces deux morceaux largement touchés, sont faits
d'après nature aux trois crayons, et estompés sur papier gris ». Il pourrait s'agir de ce dessin et de
son pendant. - Coll. Van Parijs, imprimeur à Bruxelles vers 1800, dont il porte la marque (Lugt
nº 2531).
Exp. : Boucher, Paris, Charpentier, 1932, nº 48. - French Art, Londres, Royal Academy, 1932,
nº 48. - Les Goncourt et leur temps, Paris, Arts Décoratifs, 1946, nº 347. - French Master Drawings
of the 18th Century, Londres, Matthiesen, 1950, nº 7. - Deux siècles d'élégance, Paris, Charpentier,
1951, nº 316.
Bibl. : Commémorative catalogue of the Exhibition of French Art 1932, Oxford et Londres, 1932,
nº 642, repr. pl. 168.

Collection particulière, Paris.

47 *La Robe de Satin.*

Femme debout, de profil.
Trois crayons sur papier gris rehaussé de pastel. H. o m 515; L. o m 400.
Un dessin de même description mais daté de 1752 passait à la Vte Cypierre, 10 mars 1845,
nº 165. Il existe en outre des dessins du même sujet au Musée de l'Ermitage à Leningrad et dans la
collection Veil-Picart; le dessin analogue du Musée de Stockholm est donné comme copie d'après
Boucher par le catalogue de ce musée.
Date : Malgré le dessin de la Vente Cypierre, nous pensons que ce dessin a été exécuté vers **1748.**
Exp. : Boucher, Paris, Charpentier, 1932, nº 49. - Chefs-d'œuvre de l'Art français, Paris, Palais
National des Arts, 1937, nº 515 bis (Suppl. au catalogue). - Les Goncourt et leur temps, Paris,
Arts Décoratifs, 1946, nº 346. - French Master Drawings of the 18th Century, Londres, Matthiesen,
1950, nº 6. - Cent portraits de femmes, Paris, Charpentier, 1950, nº 107. - Deux siècles d'élégance,
Paris, Charpentier, 1951, nº 317.
Bibl. : Seymour de Ricci, Les Dessins français *in* Les Chefs-d'œuvre de l'Art français à l'Exposition
de 1937, pl. XVII.

Collection particulière, Paris.

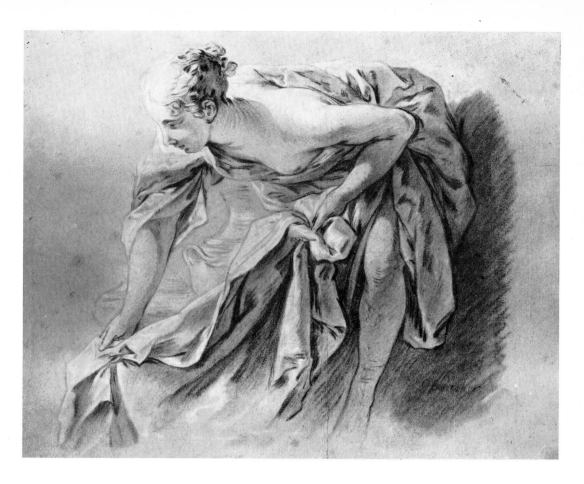

Cat. Nᵒ 48

48 *Femme penchée*

Étude de draperies.

Sanguine et pierre noire, rehaussé de craie, sur papier brun. H. o m 390; L. o m 447. Signé en bas et à droite : f. Boucher.

Étude pour une suivante de Vénus trempant du linge qui figure — en sens inverse — dans la tapisserie *Mars et Vénus* de la Tenture des *Amours des Dieux,* exécutée à Beauvais à partir de 1749.

Dans la première pensée, non retenue, de la *Toilette de Psyché,* de la collection Schapiro, datant de 1738-39, figure déjà une femme au buste nu, penchée en avant pour laver du linge, analogue à celle de ce dessin.

Date : **1749.**

Hist. : Vente Mailand, 4 avril 1881, nᵒ 12. - Acquis par le Musée en 1891.

Bibl. : A. Michel, 1906, cat. nᵒ 1287.

Musée des Beaux-Arts, Lille.

49 Vase Médicis.

Huile sur toile, ovale. H. o m 350; L. o m 250.

Étude pour le vase qui figure — en sens inverse — sur la tapisserie *Mars et Vénus* de la tenture des Amours des Dieux, exécutée à Beauvais à partir de 1749.

Date : **1749.**

A Messieurs Cailleux, Paris.

50 Le duc de Montpensier prenant sa bouillie.

Toile. Ovale. H. o m 56; L. o m 45. Signé, en bas, à droite : f. Boucher.

L'enfant représenté est Louis-Philippe-Joseph d'Orléans, fils du duc de Chartres qui portait dès sa naissance le titre de Duc de Montpensier. Il est plus célèbre sous le nom de Louis-Philippe Égalité qu'il prit à la Révolution. Né le 13 avril 1747, il avait deux ans quand ce portrait fut peint, en même temps que celui qui le représente assis, en robe bleue tenant son cheval de bois à la main, conservé à Waddesdon Manor, et qui est daté de 1749. Non seulement le visage des deux enfants est bien le même, mais le bonnet est identique, ainsi que le hochet à clochettes.

Date : **1749.**

Hist. : Coll. de Lord Pembroke. - Vte anonyme (par Féral) 15 avril 1868, nᵒ 5. - Coll. baronne Nathaniel de Rothschild. - Coll. de Curel. Vte à Paris, 3 mai 1918, nᵒ 25.

Exp. : F. Boucher, Paris, Charpentier, 1932, nᵒ 96.

Bibl. : Goncourt T.I. p. 272. Kahn, 1904, p. 96, note 1. - A. Michel, 1906, cat. nᵒ 1022. - P. de Nolhac, 1907, p. 169.

A la comtesse Philippe de Moustier, Paris.

51 *L'Adoration des Bergers.*

Pierre noire et craie sur papier crème. H. o m 253; L. o m 312.

Étude pour *La Lumière du Monde,* tableau d'autel exécuté par Boucher pour la chapelle de Bellevue en 1750 (aujourd'hui au Musée des Beaux-Arts de Lyon). Carlo Jeannerat n'a pas signalé moins de dix-neuf dessins préparatoires pour ce grand tableau. (B.S.H.A.F. 1932, p. 75.) Celui étudié ici, quoique très différent pour l'ensemble, de la composition finale, y est pourtant rattaché par la figure de la Vierge penchée sur l'Enfant Jésus, étendu dans son berceau à côté d'elle, et la silhouette de Saint Joseph derrière la Mère du Sauveur.

Un dessin presque identique, apparemment moins beau de qualité, appartenait à la collection Albert Meyer en 1935 (Seymour de Ricci, Dessins de maîtres, Collection Albert Meyer, 1935, nº 5).

Date : **1750.**

A Monsieur Georges Heim-Gairac, Paris.

52 *L'Adoration des Bergers.*

Encre de Chine, rehaussé de blanc, sur papier teinté. H. o m 290; L. o m 370.

Date : A cause de la présence de la lanterne, au centre, on peut rapprocher ce dessin de celui, du même sujet, mais différent, qui a figuré aux Ventes Doistau, 9 juin 1909, nº 95 et Bourgarel, 16 juin 1922, nº 10, et qui portait la date de 1756. Dans ces conditions, nous proposons de le dater vers **1750-1755.**

Hist. : Coll. H. Michel-Lévy, Vte à Paris, le 12 mai 1919, nº 48.

A Mme Hector Petin, Paris.

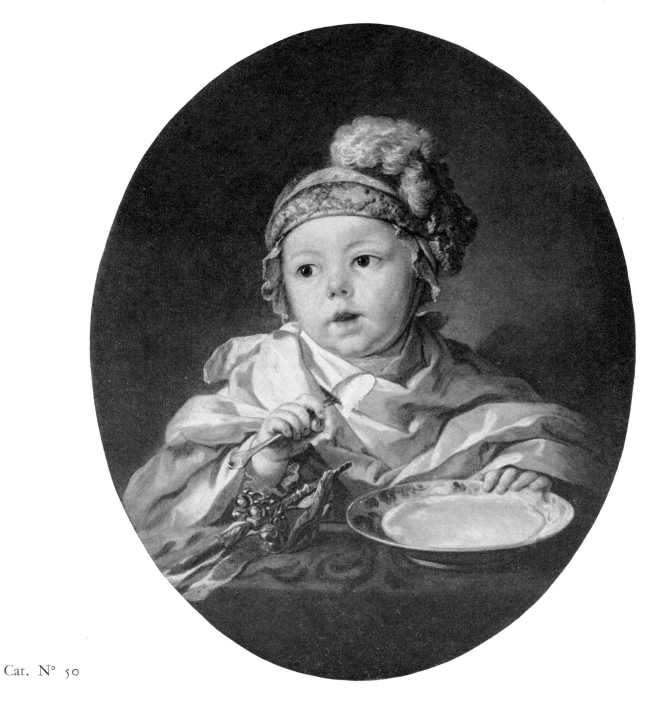

Cat. Nº 50

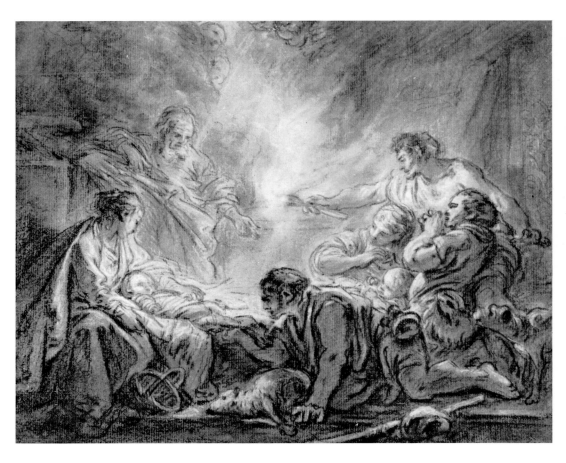

Cat. N° 51

53 *Junon commande à Éole de déchaîner les Vents.*

Plume et lavis de bistre. H. o m 245; L. o m 338.

Date : La technique de ce dessin, ainsi que la comparaison de l'attitude d'Éole avec celle du Soleil dans les tableaux de la Wallace Collection, le *Lever* et le *Coucher du Soleil,* permettent de le dater de **1750-1755.**

Hist. : A la vente Cayeux, 11 décembre 1769, n° 205, figurait un « dessin distingué, à la plume, lavé de bistre : Junon qui commande à Éole de mettre la flotte d'Énée en désordre ». Un dessin du même titre passait à la vente Rohan-Chabot, 8 décembre 1807.

Bibl. : Pour les dessins des ventes Cayeux et Rohan-Chabot : A. Michel, 1906, cat. n° 514.

A Messieurs Cailleux, Paris.

54 *Paysage à la Chaumière.*

Pierre noire sur papier blanc. H. o m 315; L. o m 470.
Date : **Vers 1750.**

A Messieurs Cailleux, Paris.

55 *Louise O'Murphy sur un Divan.*

Trois crayons sur papier teinté, légers rehauts de bleu dans le fond. H. o m 317; L. o m 467.

Date : Signé en bas et à droite, à la plume : f. Boucher del **1751.**

L'identité du charmant modèle, qui est d'ailleurs généralement admise, ne semble pas faire de doute. Il s'agit d'une étude pour le tableau ayant appartenu à M. Jean Charpentier et dont la Pinacothèque de Munich possède une admirable réplique, datée de 1752.

Demarteau a gravé, (n° 46), un dessin appartenant à Bergeret et qui montrait la même jeune personne avec un amour reposant sur son ... dos. Ce dessin était daté de 1761. La collection H. de W. possédait un autre dessin préparatoire, antérieur à celui exposé ici, et qui provenait de la coll. Heseltine. Un autre, enfin, appartenait en 1932, à la coll. Beits à Amsterdam.

Hist. : Presque certainement : Vte Blondel d'Azaincourt, 10 février 1783, n° 132. - Coll. Léon Michel-Lévy. Vte à Paris le 17 juin 1925, n° 26. Cailleux.

Exp. : Chefs-d'œuvre de l'Art français, Paris, Palais National des Arts, 1937, nᵒ 510. - Le Dessin français de Watteau à Prud'hon, Paris, Cailleux, 1951, nᵒ 8. - Schönheit des 18 Jahrhunderts, Zurich, Kunsthaus, 1956, nᵒ 38.

Bibl. : Sur Boucher et Louise O'Murphy, Casanova, Mémoires, T. II, p. 14. - A. Michel, 1886. - A. Michel, 1906, cat. nᵒ 1175, 2318. - P. de Nolhac, 1907, p. 141. - P. de Nolhac, 1925, p. 143, 147. - Sur le dessin étudié ici : Ch. Sterling, Boucher et les O'Murphy *in* L'Amour de l'Art, Juin 1932, p. 192. - S. de Ricci, Le Dessin français *in* Les Chefs-d'Œuvre de l'Art français à l'Exposition Internationale de 1937, Paris, 1938, pl. 16. - Fr. Boucher, Le Dessin français au XVIIIᵉ siècle, Lausanne, 1952, pl. 9. - Jean Adhémar, Boucher, Sirette et Casanova *in* La Revue française, juin 1957. - Paul Frankl, Boucher's girl on the couch, *in* Essays in honor of Edwin Panofsky, New York, 1961, p. 47. - J. Cailleux, Article à paraître dans L'Art du XVIIIᵉ siècle *in* The Burlington Magazine.

Collection particulière, Paris.

56 *Le Pied de Louise O'Murphy.*

Pastel. H. o m 313; L. o m 305.

Étude pour le portrait de Louise O'Murphy de l'ancienne collection Jean Charpentier, ainsi que le prouve la bordure de l'oreiller sur lequel est posé ce pied, et qu'on ne voit pas sur le tableau de Munich.

Date : **1751.**

Hist. : Coll. Jules Maciet. Don au Musée Carnavalet en 1903.

Exp. : Pastels français du XVIIᵉ et XVIIIᵉ siècles, Paris, Charpentier, 1927, nᵒ 6 bis. - François Boucher, Paris, Charpentier, 1932, nᵒ 107.

Bibl. : P. de Nolhac, 1907, p. 73. - P. de Nolhac, 1925, p. 145.

Au Musée Carnavalet, Paris.

57 *Deux Amours jouant avec des roses.*

Pierre noire, rehaussé de sanguine et de craie sur papier teinté. H. o m 250; L. o m 390.

Étude, avec des modifications dans l'amour de droite, pour le tableau *L'Amour vainqueur* des anciennes collections du Comte d'Imécourt (Vte, 1877, nᵒ 4) et Henri Porgès (Vte du 22 mars 1907, nᵒ 2).

Date : **Vers 1750.**

Hist. : Coll. de La Villestreux. - J.M...

Exp. : Le Dessin français de Watteau à Prud'hon, Paris, Cailleux, 1951, nᵒ 5.

Collection particulière, Paris.

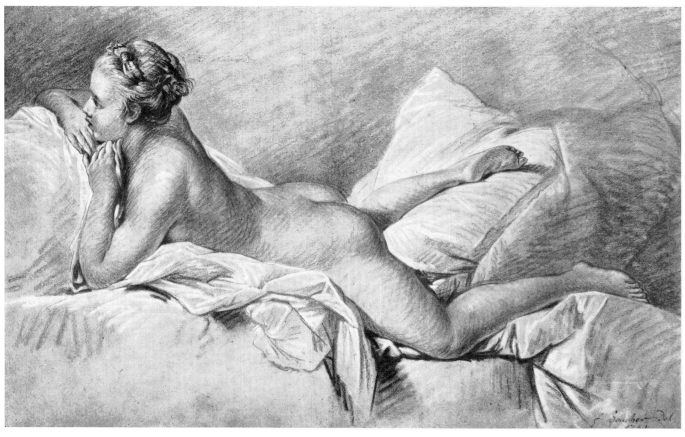

Cat. Nᵒ 55

58 *Deux Amours.*

Sanguine et rehauts de craie sur papier bis. H. o m 202; L. o m 238.

Date : **Vers 1750?**

Collection particulière, Paris.

59 L'Automne.

Toile. H. o m 51; L. o m. 39. - Pendant du suivant.

60 L'Hiver.

Toile. H. o m 51; L. o m 39.

Esquisses pour le plafond de la Salle du Conseil, à Fontainebleau. Ce plafond, commandé à Boucher par Marigny le 1er mai 1753, et exécuté en quelques mois, se composait d'une partie centrale : *Le Soleil qui commence son cours et chasse la Nuit,* et de quatre tableaux de 2 m 50 sur 1 m, *Les quatre Saisons,* figurées par des enfants. Les quatre Saisons furent exposées au Salon de 1753, nº 11, et furent fort appréciées.

Date : **1753.**

Bibl. : Les plafonds de Fontainebleau ont été étudiés dans : Mantz, 1880, p. 127. - A. Michel, 1886, p. 88. - Engerand : Inventaire des tableaux commandés et achetés par la Direction des Bâtiments du Roi (1709-92), 1901, p. 43. - G.B.A., 1904, XXXI, p. 207. - Kahn, 1904, pp. 101, 102. - A. Michel, 1906, p. 92 et cat. nº 951. - P. de Nolhac, 1907, p. 68.

Au baron Charles-Emmanuel Janssen, La Hulpe.

61 *Enfants jouant avec des raisins.*

Trois crayons sur papier chamois. H. o m 25; L. o m 38. Signé au milieu : f. Boucher.

Étude pour un fragment de l'Automne, l'une des quatre Saisons peintes en 1753 pour le plafond de la Salle du Conseil à Fontainebleau (Voir, nº 59). Ce groupe a été gravé en sens inverse par Demarteau, (nº 518), avec la mention « Tiré du Cabinet de Madame Dazaincourt ».

Un dessin analogue figurait à la vente Jacques Doucet, 1912, nº 6.

Date : **1753.**

Hist. : Sans doute vente Blondel d'Azaincourt, 10 février 1783, nº 186.

A M. Georges Heim-Gairac, Paris.

62 *Bergère à la Cible.*

Trois crayons, rehaussé de pastel. H. o m 39; L. o m 48. Signé en bas et à gauche : f. Boucher 1753.

Gravé en sens inverse, en manière de sanguine, par Demarteau, (nº 73), avec l'indication : « tiré du Cabinet de Madame Dazaincourt ».

Date : **1753.**

Hist. : Coll. Blondel d'Azaincourt, Vte 10 février 1783, nº 116. - Paignon-Dijonval, Vte, 17 décembre 1821, nº 000. - Vte novembre 1907, Paris, nº 15.

Exp. : Boucher, Paris, Charpentier, 1932, nº 67.

Bibl. : A. Michel, 1906, Cat. nºs 982 et 1650.

A Madame Hector Petin, Paris.

63 *Tête de Femme.*

Pierre noire et crayon, rehaussé de pastel, sur papier teinté. H. o m 38; L. o m 26.

Étude pour le personnage de Vénus dans *Le Jugement de Paris,* de la Wallace Collection (Cat. nº 444).

Un dessin de Boucher, presque identique, avec des variantes dans la coiffure, a été gravé dans le même sens par Demarteau (nº 149).

Date : **1754,** Donnée par la peinture.

Au baron Charles Emmanuel Janssen, La Hulpe.

64 *Femme nue, debout.*

Étude pour une Vénus ayant reçu la pomme.

Crayon noir et rehauts de craie sur papier gris. H. o m 37; L. o m 23. Signé en bas à droite, à la plume : f. Boucher.

Date : Ce dessin n'est pas sans rappeler la *Vénus à la pomme* de l'Albertina, dessin daté de 1753. Il semble qu'on puisse le dater de **1753-1755.**

Hist. : Vte Cypierre, 10 mars 1845. - Coll. Marquise de Montesquiou-Fezensac, Vte 19 mars 1897, nº 5.

Collection particulière, Paris.

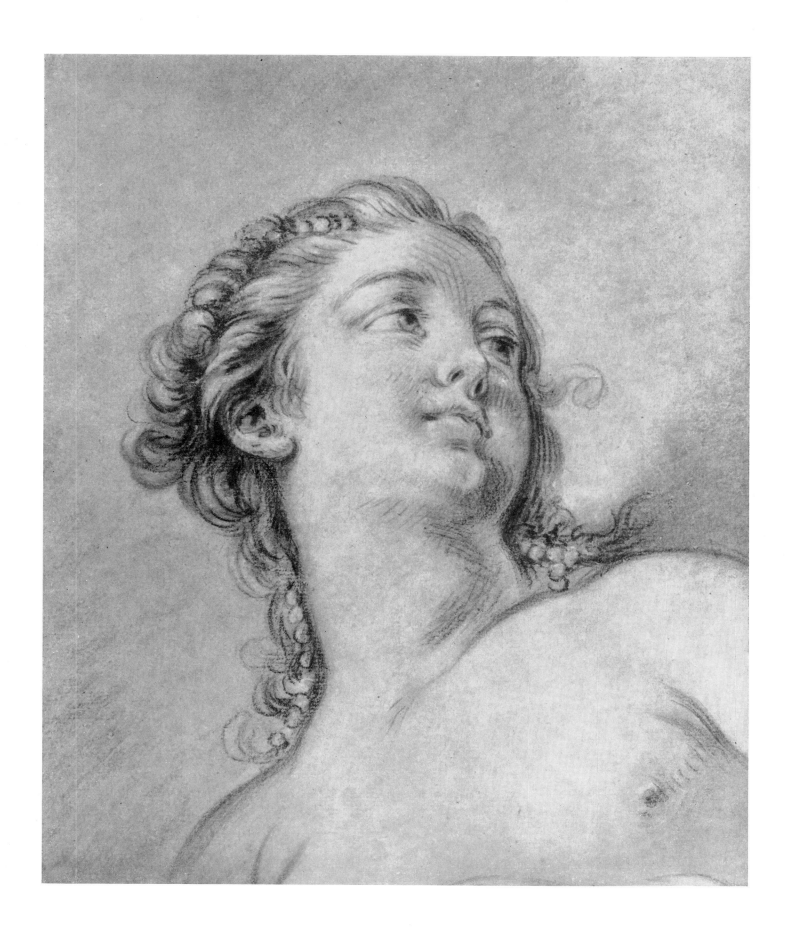

Cat. N° 63

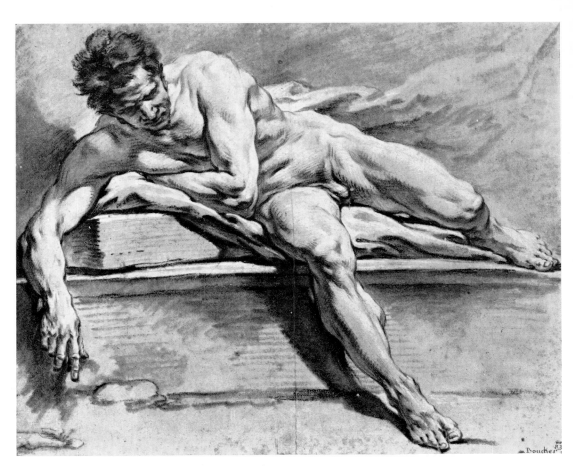

Cat. N° 65

65 *Académie d'Homme.*

Crayon noir, sanguine et rehauts de blanc sur papier beige. H. o m 360; L. o m 440. A droite, en bas, inscription à la plume : = Boucher = et marque de la coll. Portalis (Lugt n° 2232); à gauche, marque de la coll. de Chennevières (Lugt n° 2072). Au dos, à gauche, inscription : Boucher/1811. Gravé par Huquier (P. de Baudicourt n° 27).

Date : Le modèle est celui employé par Boucher pour le Vulcain de « *Vénus et Mars surpris par Vulcain* », de la Wallace Collection (n° 438), signé et daté 1754. Donc, vers **1754.**

Hist. : Coll. Sireul. Vte du 3 déc. 1781, n° 219. - Chennevières-Pointel. - Baron Portalis, Vte du 1er mars 1887, n° 41. - Coll. Ramier. - Vte X... du 17 décembre 1900, n° 85. - X... Vte à Paris, le 15 déc. 1959 n° 1.- Coll. René Fribourg, New York.

Bibl. : A. Michel, 1906, cat. n° 2385.

A Messieurs Cailleux, Paris.

66 *Un Fleuve.*

Académie d'homme.
Sanguine sur fond crème. H. o m 22; L. o m 45.

Date : **Entre 1750 et 1753.**

A Messieurs Cailleux, Paris.

67 *Tête de Jeune Fille.*

Pierre noire et craie. H. o m 268; L. o m 189. Signé en bas et à gauche : f. Boucher 1754. Inscription à la plume, à droite : n° 4.

On retrouve ce modèle, dans une pose analogue, dans deux gravures de Demarteau d'après Boucher (n° 7 : variantes dans la coiffure, et n° 187).

Date : **1754.**

Hist. : Coll. du Comte Jacqcy de Bouffliès.

Exp. : Femmes, Dessins de maîtres et petits maîtres du XVIIIe siècle, Grasse, Musée Fragonard, 1962, n° 3, pl. III.

A Madame Alexandre Ananoff, Paris.

68 Portrait de Madame Favart.

Toile. H. o m 46; L. o m 38.

L'identité du personnage représenté est attestée par sa ressemblance avec plusieurs de ses portraits, et notamment celui peint par Carle Van Loo, dans le rôle de Spiletta, et celui dessiné par C.N. Cochin fils en 1753, connu par la gravure de J.J. Flipart.

Boucher fut pendant au moins dix ans en relations avec les Favart. M. Henry Hawley (Vincennes Sèvres porcelains at the Cleveland Museum of Art, *in* Antiques, Mars 1964, p. 322, fig. 5) a publié récemment un biscuit en porcelaine de Sèvres, le Joueur de Cornemuse, exécuté en 1752-1753 par Blondeau, d'après un dessin de Boucher. Ce groupe fut probablement inspiré par la Comédie de Mme Favart : *La Vallée de Montmorency,* qui fut jouée en 1752. Demarteau a gravé, également d'après Boucher, un portrait de Mme Favart dans le rôle de Ninette, dans *Le Caprice amoureux,* ou *Ninette à la Cour,* comédie en trois actes mêlée d'ariettes par Favart, représentée par les Comédiens italiens le 12 février 1755. De même, J.P. Lebas nous présente, toujours d'après Boucher, Mme Favart en montreuse d'ours. Enfin, les Goncourt (T. I, p. 259) ont publié une lettre autographe de Boucher à Favart, datée de 1761.

Date : **Vers 1755.**

Hist. : Coll. M. T...[ournemine], peintre, Vte à Paris le 1er février 1847, nº 7 « Portrait de Mme Favart, actrice du XVIIIe siècle, en buste et de grandeur naturelle. Charmante tête avec des rubans roses et des fleurs bleues dans les cheveux ». Au dos du portrait, une étiquette avec les initiales : C.M. permet de penser qu'il s'agit de la « Tête de jeune femme », par Boucher qu'on voit à la 1re Vte Camille Marcille du 16 janvier 1857, nº 408. - Coll. Walferdin, Vte du 12 avril 1880, nº 167. Acheté par M. Groult. - Coll. Camille Groult, Vte le 21 mars 1952, nº 73.

Exp. : Au profit des Alsaciens Lorrains, Paris, 1885, nº 40. - Ames et Visages de France au XVIIIe siècle, Paris, Cailleux, 1961, nº 6.

Bibl. : A. Michel, 1886, p. 111, note 1. - A. Michel, 1906, p. 153, et cat. nº 1026. - P. de Nolhac, 1907, p. 170.

Collection particulière, Paris.

69 Paysage des environs de Beauvais.

Toile. H. o m 60; L. o m 81.

Sujet gravé à l'eau-forte par l'abbé de Saint-Non, à deux reprises : en oval, pour les Griffonis (J. Cailleux : Catalogue critique des Griffonis de Saint-Non, à paraître au Bulletin de la Société d'Histoire de l'Art Français, 1964, nº 8) et, avec quatre écoinçons triangulaires, en 1777. Cette dernière planche porte la mention : « d'après le Tableau de M. Boucher qui est dans l'appartement de Monsieur le Dauphin à Versailles. » Il s'agit probablement d'un des tableaux ordonnés par Marigny à Boucher le 22 avril 1756 : « Mgr le Dauphin désirant avoir quatre dessus de porte en paysage de votre façon, pour son petit Cabinet à Versailles... ». Cette date est confirmée par l'existence d'une peinture (ovale, o m 70 × o m 58, qui reproduit la partie centrale de cette composition, et qui est signée : f. Boucher 1756 (à la vente L..., Paris, Charpentier, 26 juin 1951, A).

Il existe au moins deux autres compositions correspondant à la gravure de Saint-Non : l'une (o m 97 × 1 m 28, signée en bas ,à gauche : f. Boucher), ayant fait partie de la collection du comte de La Roche-Aymon, figurait à l'exposition de 1932, nº 86; l'autre (o m 96 × 1 m 28) appartient à Messieurs Cailleux. Il semble actuellement impossible d'établir quelle fut celle de l'appartement du Dauphin.

Date : **Autour de 1756.**

Hist. : Coll. Lenoir. - Vente du 16 mai 1898, nº 2 (Roblin exp.). - Collection A.F... 27 avril 1901, nº 3. - Acquis par le Musée en 1942.

Bibl. : André Michel, 1906, cat. nº 1737. - Cat. du Musée de Strasbourg, 1955, p. 8, nº 339 bis.

Au Musée des Beaux-Arts, Strasbourg.

70 *Tête de Femme coiffée d'une Fanchon.*

Trois crayons, rehaussés de pastel. H. o m 210; L. o m 157.

Date : **Vers 1755-1760.**

Hist. : Coll. Mme de Conantré (qui le tenait probablement de Martin Norblin de La Gourdaine). - Baronne de Ruble. - Mme de Witte. - Marquise de Bryas.

A Messieurs Cailleux, Paris.

71 *Les Trois Grâces portant l'Amour.*

Pierre noire et craie sur papier gris. H. o m 350; L. o m 225.

J. Daullé a gravé (Invent. du fond français du Département des Est. de la B.N., graveurs du XVIIIe siècle, par Marcel Roux, T. VI, nº 130): *L'Amour porté par les Grâces,* d'après le dessin original de F. Boucher, 1758.

Ce dessin est la première pensée pour un modèle de biscuit de Sèvres moulé d'après F. Boucher, en 1768 selon F. Bourgeois et Geo Lechevallier-Chevignard (le Biscuit de Sèvres, Paris, s.d., nº 597), qui présente de sérieuses variantes avec le dessin exposé ici.

Un autre dessin plus proche du *Triomphe des Grâces* de la coll. La Caze, au Musée du Louvre, signé et daté 1759, a été reproduit par A. Michel, 1886, p. 115. Un autre encore, à la plume et sépia : Trois nymphes et un amour groupés sur un piédestal, est signalé par A. Michel, 1906, cat. nº 57, à la Vte Palla en 1875.

Date : **1758.**

A Messieurs Cailleux, Paris.

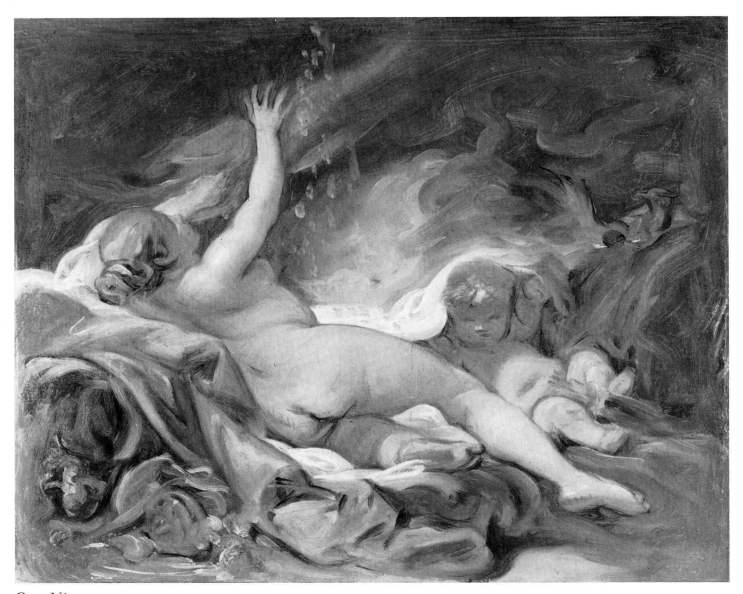

Cat. N° 72

72 Danaë recevant la Pluie d'Or.

Toile. H. o m 29; L. o m 35.

Un dessin préparatoire, présentant des variantes avec le présent tableau, qui montre une jeune femme étendue sur des nuages, les bras et la tête levés vers le ciel, était au XVIIIᵉ siècle dans le cabinet de M. de Montullé (où il était gravé par Petit pour L.M. Bonnet). Il appartient actuellement à la Kress Collection à New York, après avoir figuré à la Vte du Marquis de Cypierre, 10 mars 1845, n° 74, et à la Vte Guyot de Villeneuve, 28 mai 1890, n° 1.

Un tableau de ce sujet a figuré en 1800 à la Vte du comte G... à Moscou. Ce doit être celui qui est conservé à l'Athéneum d'Elsinki. Il semble dater des années 1740.

Date : **Vers 1755-1760.**

Hist. : Disparu jusqu'en 1961. - Coll. Cailleux.

Nationalmuseum, Stockholm.

73 *Jeune femme nue, demi-étendue.*

Pierre noire et blanche sur papier bleu. H. o m 405; L. o m 365.

Il s'agit probablement d'une étude en vue d'une Danaë.

Date : **Vers 1755-1760.**

A M. François Heim, Paris.

74 Buste de Jeune Femme.

Toile ovale. H. o m 38; L. o m 31.

Cette peinture, traitée avec légèreté, doit être une étude pour une composition plus importante. Ce pourrait être une esquisse pour l'une des Grâces, de *l'Amour enchaîné par les Grâces,* gravé par Beauvarlet. On doit rapprocher le type de ce modèle et la position de sa tête vue de profil et inclinée, de l'héroïne de *Psyché et l'Amour,* de l'ancienne collection Beurdeley (Vte à Paris, 1920, n° 136). La même femme, dans la même position, avait été représentée par Boucher dans un dessin de la collection de M. de La Haye, connu par la gravure en manière de crayon de Demarteau, (n° 159). On retrouve ce modèle, également de profil, dans *Jupiter séduisant Calisto* des Vtes Le Roy de Senneville, 1780, n° 21. - X... Paris, 12 mai 1948, n° 10, tableau signé et daté de 1760.

Date : **Vers 1760.**

A Messieurs Cailleux, Paris.

75 Vulcain présente à Vénus des armes pour Enée.

Grisaille sur toile. H. o m 350; L. o m 425.

Esquisse pour le tableau du Musée du Louvre : *Les Forges de Vulcain,* daté de 1757, qui servit de carton de tapisserie pour la Tenture des *Métamorphoses* ou *sujets de la Fable* exécutée aux Gobelins.

Date : **1757.**

Hist. : Vte Lemoyne, 10 août 1778, n° 22. - Vte Lemoyne, 19 mai 1828, n° 68. - Vte Claret, 18 décembre 1850, n° 89. - Vte Eugène Tondu, 10 avril 1865, n° 18. - Vte Étienne Arago, 8 février 1872, n° 6. - Coll. Jules Ferry. - Cailleux. - Mlle Yznaga; don au Musée le 31 décembre 1949.

Exp. : Boucher, Paris, Charpentier, 1932, n° 17. - Esquisses et Maquettes de l'École française, Paris, Cailleux, 1934, n° 5.

Bibl. : A. Michel, 1906, cat. n° 314. - P. de Nolhac, 1907, p. 123.

Au Musée des Arts Décoratifs, Paris.

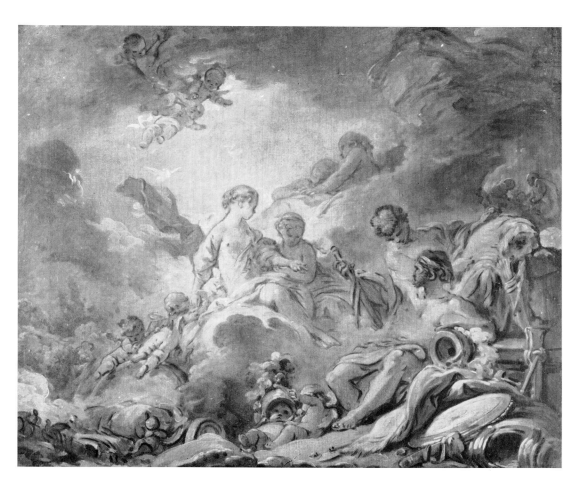

Cat. N° 75

76 Pan et Syrinx.

Esquisse. Toile. H. o m 95; L. o m 79.

Boucher a traité plusieurs fois ce sujet, avec des différences dans la composition et la forme. On en voit de ronds dans les collections Randon de Boisset, 1777, Varanchon, 1777, Dulac, 1778 et Aubert, 1786. Celui de la Wallace Collection, rectangulaire en large, a figuré aux Ventes Godefroy, 1785 et de Billy, 1851. Un autre encore se retrouve aux Ventes du Marquis de Cypierre, 1845 et Beurnonville, 1883.

Le tableau étudié ici est le seul connu qui soit ovale en hauteur. Toutefois, le Musée des Gobelins conserve une maquette de tapisserie (publiée par Fenaille, Inventaire général... des Gobelins. T. III, p. 228) comportant trois esquisses de Boucher dans un entourage de Maurice Jacques, où l'un des sujets traités dans un ovale en hauteur est une variante de cette composition. On y voit à droite, le Dieu, se précipitant à travers les roseaux pour surprendre Syrinx et une autre nymphe, dont les poses diffèrent de celles des jeunes femmes qu'on voit ici. Les deux autres esquisses représentent, en ovale, *Arion sur le dauphin,* et dans un rectangle, un *Triomphe de Vénus.* C'est dire que cette maquette, non exécutée avait peut être été prévue pour une série de Quatre Éléments où elle aurait représenté l'Eau. M. Fenaille classait ce morceau parmi les travaux de Boucher pour les Gobelins, entre 1758 et 1763.

Date : Cette indication et la similitude remarquable de l'esquisse de Pan et Syrinx avec le *Triomphe des Grâces,* de la collection La Caze, au Louvre, qui est daté de 1759, grâce à un dessin préparatoire portant cette date, nous amènent à proposer pour ce morceau la date de **1758-1762.**

Hist. : Vte Baudouin, 15 février 1770, n° 21. - Vte Sennegon, 9 mai 1887, n° 2. - Vte Eug. Kraemer, 28 avril 1913, n° 2, (sous le titre : *Le Fleuve Scamandre*).

Bibl. : A. Michel, 1906, cat. n° 209.

A Messieurs Cailleux, Paris.

77 Le Chien Savant.

Camaïeu bleu. Papier marouflé sur toile. H. o m 23; L. o m 33.

Boucher a traité le même sujet dans une peinture en hauteur, qui se trouve au Musée de Nîmes.

Date : **Vers 1758-1760.**

Hist. : Coll. Cailleux.

Exp. : Schönheit des 18 Jahrhunderts, Zurich, Kunsthaus, 1955, n° 28.

Collection particulière, Paris.

78 L'Heureuse Mère.

Toile, ovale. H. o m 495; L. o m 395. Signé en bas, à droite, sur une barrière : f. Boucher 1758.

Demarteau a gravé en sens inverse (n° 295) une jeune villageoise, d'après un dessin préparatoire (ou analogue) où l'on retrouve la partie droite du tableau avec des variantes, notamment dans la position de la tête de la mère. A. Michel mentionne (cat. n° 1531) une « *Pastorale :* H. o m 350; L. o m 250, ovale. Esquisse du tableau de la Collection Dutuit, dans la Collection Parmentier. »

Date : **1758.** (et non 1738, comme l'indique le cat. de la coll. Dutuit).

Hist. : Coll. Dutuit. Legs au Petit Palais.

Bibl. : Catalogue sommaire des collections Dutuit, Paris, 1925, n° 912.

Au Musée du Petit Palais, Paris.

79 *Modèle pour une Pendule.*

Un globe, soutenu par les Arts, couronné par l'Amour et par le Temps.
Crayon noir et blanc sur papier gris. H. o m 500; L. o m 310.

Date : **Vers 1760.**

Hist. : Coll. du Marquis de Ménars, Vte du 18 mars 1872, n° 292. - Marquis de Cypierre, Vte du 10 mars 1845, n° 182. - Perrin. - Don au Musée des Arts Décoratifs, 1909.

Exp. : French Eigteenth Century Furniture Design, Arts Council, Londres, Coventry, Birmingham 1960, n° 8.

Bibl. : Goncourt. T. I. p. 302. - A. Michel, 1906, cat. n° 2547. - L. Metman, La Collection Perrin au Musée des Arts Décoratifs, Bull. des Musées de France, n° 3, 1909, pl. III. - Société de Reproduction des Dessins de Maîtres... - Tardy. La Pendule française. T. III. repr.

Au Musée des Arts Décoratifs, Paris.

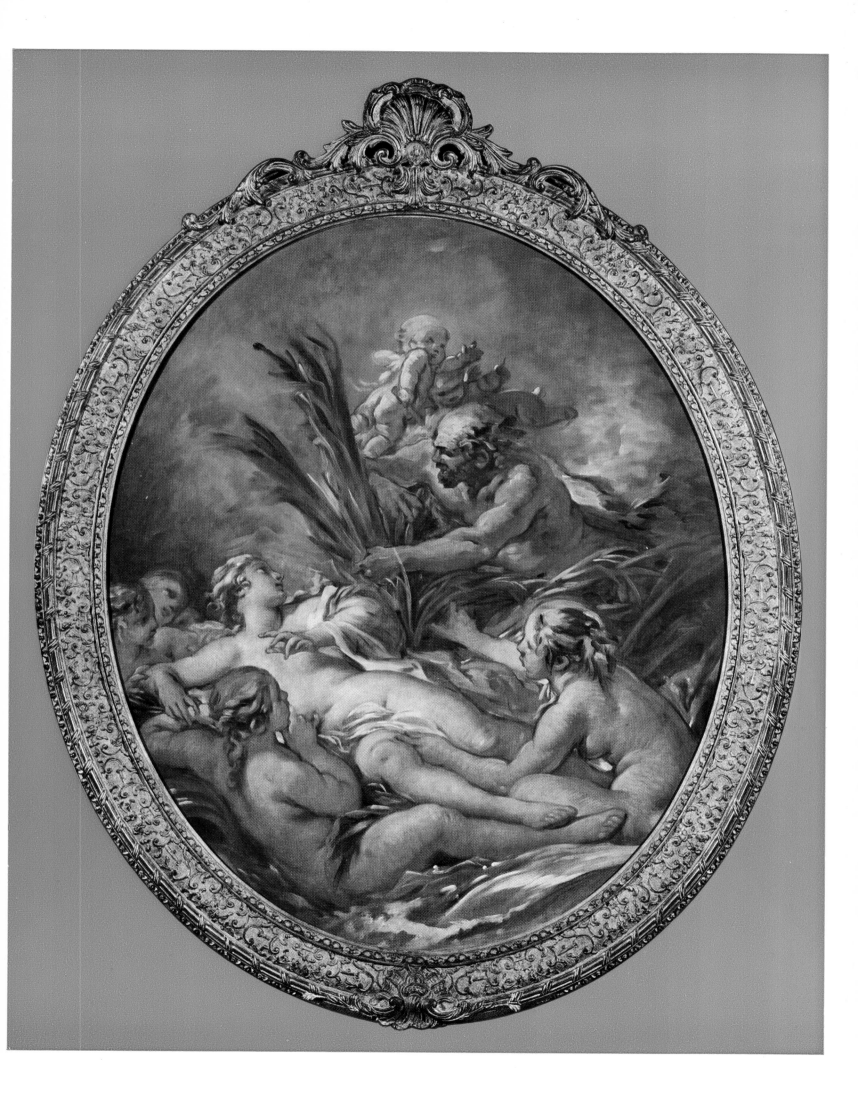

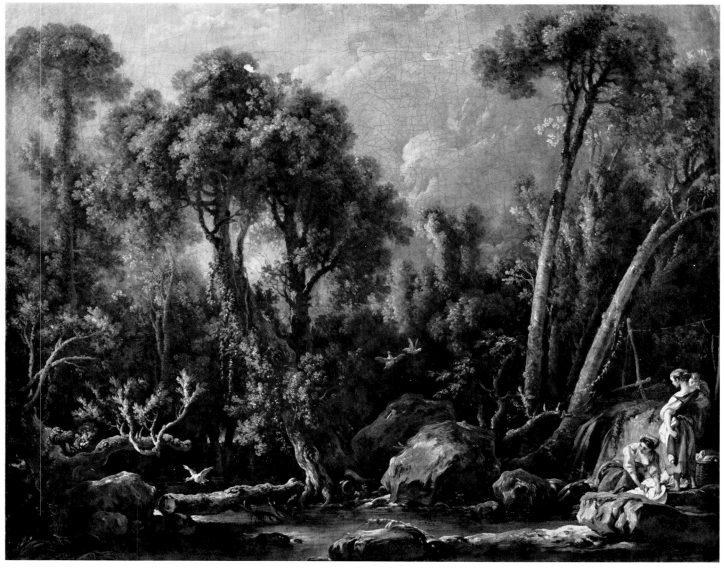

80 **Les Lavandières.**

Toile. H. o m 49; L. o m 58.

Date : Signé, en bas à droite : f. Boucher **1760.**

Hist. : Coll. Demidoff, Vte de San Donato, Florence, 15 mars 1880, n° 1479. - Alexis Febvre, Vte à Paris le 17 avril 1882, n° 3. - Vte de divers (dont A. Febvre), par Brame, Paris, 20 mars 1883, n° 5. - Coll. Alice Howard, Vte du 11 mai 1885, n° 124. - Vte du 18 déc. 1946, Paris, Charpentier, n° 46.

Bibl. : A. Michel, 1886, repr. p. 69. - A. Michel, 1906, cat. n° 1753. - P. de Nolhac, 1907, p. 140.

Collection particulière, Paris.

81 *La Guerre et la Paix.*

Pierre noire et rehauts de craie sur papier rose. H. o m 220; L. o m 337.
 Projet de décoration.
 Demarteau a gravé (n° 231) un *sujet de plafond* de même genre, qui aurait pu appartenir au même ensemble décoratif.

Date : **Vers 1760.**

A Messieurs Cailleux, Paris.

82 Vénus couvre Pâris d'un Nuage pour le soustraire à la Fureur de Ménélas.

Toile. H. o m 46; L. o m 57. Camaïeu beige.

Date : **Entre 1760-1765.**

Hist. : Coll. P.H. Lemoyne, Vte 19 mai 1828, nº 70. - Marcille, Vte 1857, nº 14. - Laluyé, Vte 12-13 février 1868, nº 53. - Ensminger, Vte 18 février 1874, nº 237. - Vte du 28 mars 1887, nº 4.

Bibl. : A. Michel, 1886, note p. 55. - A. Michel, 1906, cat. nº 321 et 880. - P. de Nolhac, 1907, p. 126

A Messieurs Cailleux.

83 *Vénus sur les Eaux.*

Sanguine brûlée. H. o m 220; L. o m 330.

Sur la monture ancienne, marque de monteur : A.R.D. (Lugt nº 172).

Gravé dans le même sens, par Demarteau (nº 88) « dédié à Monsieur Peyrotte, Peintre du Roy ». Alexis ou P.J. Peyrotte, ou Peyrot, ou Perrot, était un ami de longue date de Boucher. Ils avaient œuvré ensemble à la décoration du Théâtre des Petits Appartements, pour Madame de Pompadour, vers 1746. Peintre des Menus-Plaisirs, il avait travaillé pour les Gobelins jusqu'à cette date.

Une première étude pour ce sujet : Femme étendue sur un lit, est conservée à l'Albertina. Cette Vénus à la rose est une étude pour la Vénus sur les eaux, gravée par J.C. Le Vasseur pour L. Cars sous le titre « Talis ab aequoreis quondam Venus... ».

Date : **Vers 1764.**

Collection particulière, Paris.

84 La Cueillette des Cerises.

Toile. H. o m 910; L. o m 710.

Première pensée, ou esquisse, pour le tableau appartenant à l'Iveagh Bequest à Kenwood (Londres), signé et daté de 1768, ou pour la peinture perdue ayant figuré à la Vente Collet du 14 mai 1787, nº 295 (mentionné par A. Michel, cat. nº 295). Boucher avait déjà montré un jeune homme dans un arbre, la tête penchée, le bras gauche tendu vers le bas et la main ouverte, dans *Le Nid,* du Musée du Louvre, peinture commandée par le Roi en 1737, mais exécutée quelques années plus tard (vers 1743). Par contre le style et la facture de cette grande esquisse se retrouvent dans *L'Oiseau pris dans les filets,* également au Musée du Louvre, grande esquisse ovale en large de 1 m 51 × 2 m 07.

La présente composition a été reprise, avec quelques variantes peu importantes, par Baudouin, qui avait épousé la seconde fille de Boucher en 1758, dans une gouache exposée au Salon de 1765, avec son pendant : *Annette et Lubin,* toutes deux gravées par Ponce (Bocher, Baudouin, nº 13. Les Cerises. Ces deux gouaches appartiennent aujourd'hui à une Collection particulière parisienne.

La Cueillette des Cerises, ainsi que le dessin pour Annette et Lubin (exposé sous le nº 83) apportent la preuve de l'influence directe de Boucher sur son gendre, Baudouin. Celui-ci lui a souvent emprunté les sujets et l'arrangement de ses gouaches, à tel point qu'un certain nombre d'entre elles ont été gravées avec la mention erronée : Boucher pinxit, peintre du Roi (Vr Bocher nº 5 et 6 : L'Amour surpris et l'Amour frivole). Rappelons à ce sujet ce qu'écrivaient les Goncourt sur Baudouin : « Ce gouacheur qui a été toute sa vie uniquement un gouacheur, et qui n'a laissé la mention, dans aucun catalogue, d'une œuvre peinte autrement qu'à l'eau. Mais qui sait cela ? » (L'Art du XVIIIe siècle, T. I, p. 263).

Notons encore qu'à la vente après décès de Baudouin, le 15 février 1770, figuraient sous les nos 179, 180 et 181, soixante « sujets et figures d'après M. Boucher », sans compter cinq cent soixante-seize dessins par son beau-père. On y voyait en outre, du même peintre, sous le nº 23 : « une *Pastorale,* ébauchée, de deux pieds six pouces de haut sur deux pieds de large ». Il est très possible, malgré la différence des dimensions telles qu'elles sont indiquées par le catalogue avec celles de l'ébauche exposée ici (o m 810 × o m 650 au lieu de o, m 910 × o m 710) qu'il s'agisse de la *Cueillette des Cerises.*

Date : **Vers 1765.**

Hist. : Probablement Coll. Baudouin, Vte du 15 février 1770, nº 23. - Lucien Guiraud. - Cailleux.

Exp. : L'Art français au service de la Science française, Paris, Chambre Syndicale de la Curiosité et des Beaux-Arts, 1923, nº 4. - Three French Reigns, Londres, 25 Park Lane, 1933, nº 513. - Chefs-d'Œuvre de la Curiosité du Monde, Paris, Arts Décoratifs, 1954, nº 4. - Schönheit des 18 Jahrhunderts, Zurich, Kunsthaus, 1955, nº 34. - Héritage de France, Montréal, Québec, Ottawa, Toronto, 1961-1962, nº 3.

Reproduit sur la couverture

Collection particulière, Paris.

85 *Annette et Lubin.*

Sanguine brûlée et pointe noire. H. o m 269; L. o m 188.

Sujet reproduit, d'après ce dessin ou une composition peinte non retrouvée, par Baudouin, dans une gouache appartenant à une collection parisienne, et gravée par Ponce dans le même sens (Bocher nº 14, Vr notice du nº 82).

Date : **Vers 1765.**

A Messieurs Cailleux, Paris.

86 *Les Bergers Galants.*

Pierre noire et pierre blanche sur papier teinté. H. o m 320; L. o m 240.

En bas et au milieu, à la plume : inscription : Fçois Boucher, de la main d'un collectionneur non identifié, suivie de son monogramme. Marque du monteur F. Renaud (Lugt. nº 1042).

Date : **Vers 1765.**

Hist. : Coll. Eugène Féral, Vte le 22 avril 1901, nº 180. - Cailleux.

Exp. : Le Dessin français de Watteau à Prud'hon, Paris, Cailleux, 1951, nº 20.

Collection J.D., Paris

87 *Le Meneur de Bœuf.*

Pierre noire et craie sur papier gris. H. o m 217; L. o m 315.

Étude pour l'*Allée au Marché,* peinture datée de 1765, au Boston Museum of Arts.

Une contre épreuve d'un dessin par Hubert Robert, d'après ce dessin de Boucher, se trouve dans un carnet de croquis appartenant à M. G. Ryaux, à Paris.

Date : **Vers 1765.**

Hist. : Coll. Lucien Guiraud.

Collection particulière, Paris.

88 La Vierge tenant l'Enfant-Jésus dans ses Bras.

Toile. H. o m 55; L. o m 44.

La Tête de la Vierge se retrouve deux fois dans une gravure de Demarteau d'après une étude de Boucher (nº 178); une fois dans le même sens et dans la même pose, sans voile; une autre fois, en sens inverse, avec le voile qu'elle porte ici.

Date : Signé et daté, en haut et à gauche : f. Boucher. **1768.**

Hist. : Coll. Favre, Vte le 11 janvier 1773, nº 87. - Robert de Saint-Victor, Vte le 26 novembre 1822, nº 615. - Cailleux.

Bibl. : A. Michel, 1906, cat. nº 746. - P. de Nolhac, 1907, p. 109.

Collection particulière.

Cat. Nº 86

LES PRESSES ARTISTIQUES - PARIS DÉPOT LÉGAL N° 457